Schloss Heidecksburg Rudolstadt

Amtlicher Führer

verfasst von
Heiko Laß, Helmut-Eberhard Paulus,
Günther Thimm, Lutz Unbehaun

unter Mitarbeit von Georg Habermehl

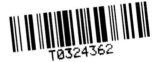

T0324362

STIFTUNG THÜRINGER SCHLÖSSER UND GÄRTEN

Titelbild: Schloss Heidecksburg, Ansicht von Süden
Umschlagrückseite: Schloss Heidecksburg, Hauptsaal, Tapetentür (Detail)

Impressum

Abbildungsnachweis
Bildarchiv Foto Marburg: Seite 37 – Fotoarchiv des Thüringer Landesmuseums
Heidecksburg Rudolstadt: Seite 11, 12, 15, 19, 20, 49, 51, 72, 74, 75, 77, 81, 84, 89, 91, 92, 93 –
Stiftung Thüringer Schlösser und Gärten (Constantin Beyer): Titelbild, Seite 4, 9, 22, 24,
29, 30/31, 34/35, 38, 39, 40, 42, 44, 45, 52, 54, 55, 57, 60, 63, 64, 65, 66, 67, 69, 70, 71, 73, 79,
97, 99, Umschlagrückseite – Stiftung Thüringer Schlösser und Gärten (Dirk Laubner):
Seite 6 – Stiftung Thüringer Schlösser und Gärten (Roswitha Lucke): Seite 27, 43,
hintere Umschlagklappe – Stiftung Thüringer Schlösser und Gärten (Victor Schmidt):
Seite 46/47 – Thüringisches Staatsarchiv Rudolstadt: Seite 80, 82

Gestaltung und Produktion
Edgar Endl, Deutscher Kunstverlag

Reproduktionen
Birgit Gric, Deutscher Kunstverlag

Druck und Bindung
Förster und Borries, Zwickau

Bibliografische Information der Deutschen Nationalbibliothek
Die Deutsche Nationalbibliothek verzeichnet diese Publikation
in der Deutschen Nationalbibliografie; detaillierte bibliografische
Daten sind im Internet über http://dnb.d-nb.de abrufbar.

1. Auflage 2013
Deutscher Kunstverlag GmbH Berlin München
Paul-Lincke-Ufer 34
D-10999 Berlin
www.deutscherkunstverlag.de

© 2013 Stiftung Thüringer Schlösser und Gärten, Rudolstadt,
und Deutscher Kunstverlag Berlin München
ISBN 978-3-422-03112-8

Inhaltsverzeichnis

5 Vorwort des Herausgebers

7 Die Schlossanlage und ihre Bedeutung

10 Die Grafen und Fürsten von Schwarzburg-Rudolstadt und Schloss Heidecksburg

14 Baugeschichte und Architektur von Schloss Heidecksburg

24 Der Westflügel oder das Corps de Logis

48 Der Südflügel des Schlosses

62 Der Nordflügel des Schlosses (Altes Schloss)

65 Marstall und Reithaus

68 Die Vorgebäude des Schlosses

71 Die Gartenanlagen von Schloss Heidecksburg

85 Aufgaben und Ziele auf Schloss Heidecksburg

90 Streifzug durch die jüngere Sammlungsgeschichte von Schloss Heidecksburg

96 Streifzug durch die Gärten und Außenanlagen des Schlosses

100 Zeittafel

102 Regententafel

103 Weiterführende Literatur

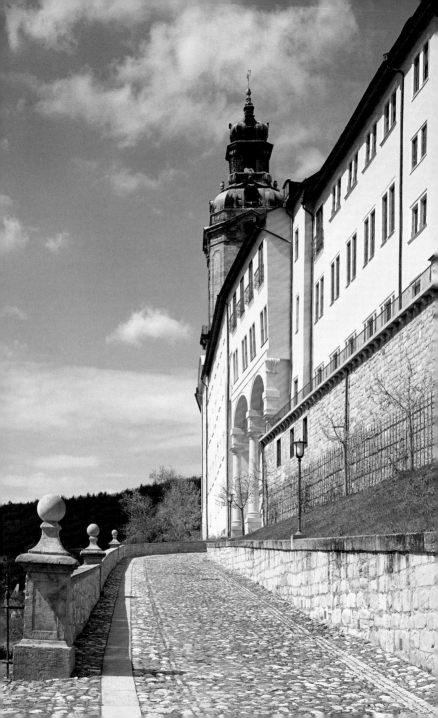

Vorwort des Herausgebers

Schloss Heidecksburg in Rudolstadt gelangte mit seinen Außenanlagen und Gärten am 8. September 1994 in das Eigentum der Stiftung Thüringer Schlösser und Gärten. Aufgabe der Stiftung ist es, kulturhistorische bedeutsame Liegenschaften in einem ganzheitlichen Sinne zu erhalten, zu pflegen, zu erforschen und als Kultur- und Bildungsgut zu vermitteln. Der Auftrag des lebendigen Tradierens kultureller Werte von Generation zu Generation, auch im Sinne eines demokratischen Selbstverständnisses für den Erhalt der vom Kulturvolk geschaffenen Werte einzustehen, ist dabei von zentraler Bedeutung. Zugleich soll erfahrbar werden, dass unser höfisches Erbe ein wesentlicher Teil des spezifisch europäischen Kulturerbes ist.

Wie bei Amtlichen Führern üblich, enthält die Publikation neben einem geschichtlichen Abriss eine Bestandsbeschreibung der einzelnen Schlösser und Gärten, Rundgänge durch die Räume und eine künstlerische Würdigung. Der vorliegende Text beruht auf der kollektiven Zusammenarbeit der Autoren. Im Einzelnen standen zur Verfügung: Dr. Lutz Unbehaun für die Baugeschichte und Architektur sowie die Sammlungen, Günther Thimm für die Gartenanlagen, Prof. Dr. Helmut-Eberhard Paulus für die Einführung zur Gesamtanlage, zu den Fürsten von Schwarzburg, die Darstellung des Corps de Logis und die Erläuterung der Aufgaben und Ziele. Alle anderen Beiträge übernahm Dr. Heiko Laß. Anteilige Textpassagen wurden durch Dr. Georg Habermehl zugearbeitet. Herzlicher Dank für die Betreuung der Publikation gilt den am Lektorat beteiligten Mitarbeitern der Stiftung Thüringer Schlösser und Gärten unter der Federführung von Dr. Susanne Rott, schließlich den an Gestaltung, Bebilderung und Herstellung Beteiligten, einschließlich des Verlages.

Prof. Dr. Helmut-Eberhard Paulus
Direktor der Stiftung Thüringer Schlösser und Gärten

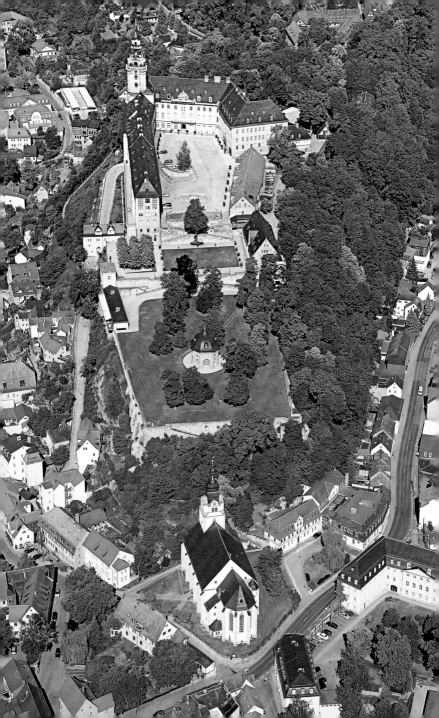

Die Schlossanlage und ihre Bedeutung

Einem Paukenschlag gleich dominiert der Schlossberg die Stadtsilhouette von Rudolstadt. So wird die im Tal der Saale gelegene Residenzstadt im Norden vom Residenzschloss Heidecksburg überragt. Erst auf den zweiten Blick findet die aus der Sicht des Tales so geschlossen erscheinende bauliche Masse des Schlosses eine verhaltene Gliederung in einzelne Baukörper. Vor allem der hoch aufragende Schlossturm im talseitigen Südflügel setzt einen Akzent, auch durch die barocke Turmbekrönung. Die Terrassierung des Schlossberges nach Osten trägt ein Übriges dazu bei. In seiner insgesamt barocken Erscheinung als landschaftsbeherrschender Baukörper in der Gestalt eines Palastgebäudes, das sich den Berg für Terrassierung, Abgrenzung und Überhöhung sowie die prospekthafte Ausrichtung auf das Tal dienstbar macht, erweist sich die Anlage bis heute als anschauliches Abbild von Herrschaft, Hoheit und Repräsentation.

Mit der Dominanz des Schlosses korrespondiert die städtebauliche Situation. Schon der flächenmäßige Umfang der Burganlage fordert hinsichtlich des Grundrisses und der Proportionen die deutliche Anpassung der Stadt an das Schloss. Selten hat eine wesentlich vom 18. Jahrhundert geprägte Stadt sich dem Schloss derart untergeordnet. Das einer Residenzstadt eigene Verhältnis zwischen Schloss und Stadt ist hier eindeutig zu Gunsten des Schlosses entschieden und findet in der funktionalen Ausrichtung der gesamten Residenzstadt auf das Schloss seine Konsequenz, ablesbar noch in der Stadtkirche, die als Pfarrkirche errichtet faktisch die Funktion einer Hofkirche übernahm und dies sichtbar inszenierte.

Die Schlossanlage selbst gliedert sich durch die beiden Terrassen im Osten und den dreiseitig umbauten Innenhof deutlich in zwei Teile. Aus der heute nur noch in wenigen Resten erkennbaren Burganlage der zweiten Hälfte des 14. Jahrhunderts entstand zunächst allmählich, mit der Verlegung der Residenz der Schwarzburger auf die Heidecksburg 1571 dann fast schubartig, die langgestreckte Terrassen- und Bauanlage. Den Hof umschließen der schon von den Ausmaßen her beeindruckende lange Südflügel, westlich der später zum Corps de Logis ausgebaute Westflügel und im Nordwestbereich der hakenförmige Nordflügel. Erfolgte die ältere Erschließung des Hofbereichs noch direkt von der Stadt herauf über die Alte Wache durch eine Untertunnelung des

Südflügels, so orientierte sich mit dem neuen Corps de Logis die Zufahrt auf den Westflügel um. Das Terrain vor dem Westflügel musste hierzu aufgeschüttet werden. Zu Ende der Anfahrt über die Schlossstraße befinden sich denn auch die Remisen. Der den Innenhof nordseitig beschließende Marstall integriert noch sichtbar mittelalterliche Reste eines Rundturms der Vorgängeranlage. Ansonsten hat der ab 1710, mit der Erhebung der Grafen von Schwarzburg-Rudolstadt in den Reichsfürstenstand, und insbesondere nach dem Brand von 1735 erfolgte Ausbau die Anlage ausgesprochen barock geprägt. So gab der Ausbau des Westflügels zum Corps de Logis dem Innenhof den Charakter eines Ehrenhofes, auch wenn er nicht auf die neue Zufahrt ausgerichtet ist, sondern Innenhof blieb. Heute bilden dort Pferdeschwemme und Schöner Brunnen den gestalterischen Mittelpunkt des Hofes, bevor sich dieser über eine Treppen- und Rampenanlage zur mittleren Terrasse öffnet. Diese wird nordseitig durch Reithaus und Gesellschaftspavillon beschlossen, während die einstige Reitbahn davor sich heute zu einer großen Rasenfläche gewandelt hat. Im Süden der Terrasse besetzen die Alte Wache und der südliche Gesellschaftspavillon die Eckbereiche. Eine weitere Treppenanlage führt zur unteren Terrasse hinab, in deren Zentrum sich das Schallhaus erhebt, ein auf die Neugestaltung der Gartenterrasse Mitte des 17. Jahrhunderts zurückgehendes Lusthaus, um das herum sich der barocke Lustgarten entwickelte. Die besondere Bedeutung von Schloss Heidecksburg resultiert – abgesehen von der landschaftsbeherrschenden Lage und der außergewöhnlichen gartengestalterischen Integration in die Hanglandschaft des Saaletals – in der Innenausstattung seiner Räume im Stil des Rokoko. So ist Schloss Heidecksburg zweifellos das bedeutendste Rokokoschloss in ganz Mitteldeutschland und nimmt im Spannungsfeld zwischen dem süddeutschen, von München, Würzburg und Bayreuth geprägten Rokoko und dem norddeutschen, von Sanssouci geprägten Rokoko eine Mittlerposition ein. Diese besondere Position schlägt sich auch in der Übernahme von Künstlern beider Regionen nieder. Trotzdem fanden Architektur und Innenarchitektur von Schloss Heidecksburg zu einem doch ganz individuellen Stil des Rokoko und konnten damit einen für die Thüringer Kulturlandschaft eigenwilligen Akzent setzen. In der Außenarchitektur findet diese Sonderstellung durch die eigentümliche Verknüpfung von barocker Schlossanlage und Höhenburg ihren Ausdruck. Heute bildet Schloss Heidecksburg ein individuelles Beispiel des höfischen Barock in Mitteleuropa.

Die Grafen und Fürsten von Schwarzburg-Rudolstadt und Schloss Heidecksburg

Schloss Heidecksburg war von 1571 bis 1918 Residenz der Grafen von Schwarzburg, deren Rudolstädter Linie schließlich 1710 in den Reichsfürstenstand erhoben wurde. Die 1123 zum ersten Mal erwähnten Grafen hatten ihren namengebenden Stammsitz auf der möglicherweise schon 1071 so beurkundeten Schwarzburg oberhalb des Schwarzatals im Thüringer Wald.

Aufgrund von Erbteilungen entstanden noch im Hochmittelalter Zweiglinien des Geschlechts, deren Vertreter sich in weiterer Folge nach den Wohnsitzen benannten. Der bekannteste unter ihnen, Günther XXI. von Schwarzburg-Blankenburg (1304–1349), wurde in seinem letzten Lebensjahr in der Nachfolge Ludwigs des Bayern als Gegenkönig des Luxemburgers Karl IV. gewählt, konnte sich jedoch nicht gegen diesen durchsetzen und dankte ab. Gleichwohl wurde er als erwählter Römischer König im Frankfurter Dom bestattet.

Im Zuge der Territorienbildung nach der so genannten Thüringer Grafenfehde, einer Erhebung thüringischer Adliger gegen den wettinischen Landgrafen Friedrich II. 1342/45, profitierten die Schwarzburger vom allmählichen Machtverlust der Grafen von Orlamünde, die noch im Jahrhundert zuvor expansive Territorialpolitik an der mittleren Saale betrieben.

Das erstmals 775 in einer Schenkungsurkunde an die Reichsabtei Hersfeld erwähnte »Rudolfestat« gelangte wohl mit dem 1198 zwischen König Philipp von Schwaben und dem Welfen Otto IV. ausgebrochenen Streit um die Königskrone an den Grafen Siegfried III. von Orlamünde. 1264 sind für diese Grafen zwei befestigte Sitze in Rudolstadt archivalisch belegt. So wird mehrfach das »nidere hus« erwähnt, allem Anschein nach im Bereich der späteren, ab 1734 für den Prinzen Ludwig Günther erbauten Ludwigsburg. Das »obere hus« dagegen, eine standesgemäße Höhenburg des 13. Jahrhunderts, befand sich im Bereich der heutigen Schlossterrasse. 1334 gelangte es zusammen mit der Hälfte der Stadt zunächst pfandweise, sechs Jahre später mit der anderen Hälfte der Stadt als Eigentum an die Schwarzburger Grafen.

Im Verlauf der Thüringer Grafenfehde wurde die Stadt Rudolstadt mit ihren beiden Herrensitzen 1345 niedergebrannt. Doch konnten sich die Schwarzburger behaupten und empfingen 1361 durch Kaiser Karl IV.

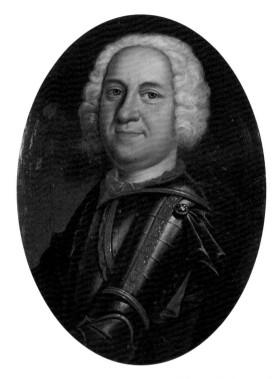

Fürst Friedrich Anton von Schwarzburg-Rudolstadt (1692–1744)

Burg und Stadt zum Mannlehen. Zwischenzeitlich hatten sich zwei geographische Komplexe innerhalb Thüringens als Besitz der Schwarzburger herauskristallisiert. Zum einen die so genannte Oberherrschaft im mittleren Abschnitt des Thüringer Waldes mit den Städten Arnstadt, Stadtilm, Paulinzella, Blankenburg und Rudolstadt; zum Zweiten als »Unterherrschaft« die Gegend an Kyffhäuser und Finne mit den Städten Sondershausen und Frankenhausen. Ungeachtet mannigfacher Landesteilungen in der Neuzeit waren damit die Territorien Schwarzburg-Rudolstadt und Schwarzburg-Sondershausen vorgezeichnet.

Unter dem ab 1525 regierenden Grafen Günther XL. (1499–1552) war der Schwarzburger Besitz letztmals in einer Hand vereinigt. Zwischen 1571 und 1599 kam es dann zu insgesamt vier Landesteilungen. Nach

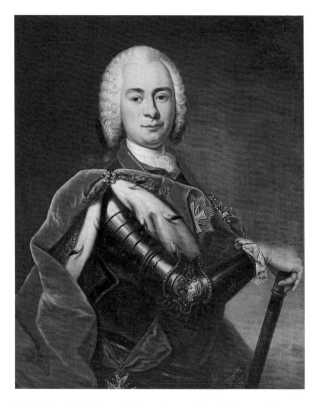

Fürst Johann Friedrich von Schwarzburg-Rudolstadt (1721–1767)

dem Heimfall der nur kurze Zeit bestehenden Seitenlinien Arnstadt und Frankenhausen wurden mit der letzten Landesteilung 1599 zwei ökonomisch gleichwertige Grafschaften gebildet: Schwarzburg-Rudolstadt erhielt den größeren Teil der Oberherrschaft und das unterherrschaftliche Frankenhausen, während das oberherrschaftliche Arnstadt der Sondershäuser Linie zugeschlagen wurde.

Graf Albrecht VII. (1537–1605) begann ab 1573 den Umbau der Heidecksburg zum Schloss, das weitgehend die Funktionen des ehemaligen Stammsitzes Schwarzburg übernahm. Schon 1513/14 wurde eine Große Hofstube aufgeführt, die sich im Kern im Erdgeschoss des Westflügels bis heute erhalten hat, obwohl sie nach 1570 im Renaissancestil

überformt wurde (Porzellangalerie). Ab 1571 wurde die Heidecksburg also konsequent zur Residenz der Linie Schwarzburg-Rudolstadt ausgebaut. Damals erhielt das Schloss unter dem Baumeister Georg Robin seine Grundgestalt als Dreiflügelanlage, die sich ostseitig zu den abfallenden Terrassen öffnet und so für alle folgenden Generationen maßgeblich blieb.

1710 wurden die Grafen von Schwarzburg-Rudolstadt in den Reichsfürstenstand erhoben. Dieses Ereignis markiert den Beginn der kurzen Regierungszeit Ludwig Friedrichs, Sohn des von 1662 bis 1710 regierenden Albert Anton. 1718 bis 1744 herrschte Fürst Friedrich Anton (1692–1744). In seine Regierungszeit fallen die verheerenden Brände am Stammsitz Schloss Schwarzburg 1726 und am Residenzschloss Heidecksburg 1735. Beide Anlagen ließ Friedrich Anton zu repräsentativen Barockschlössern ausbauen. Unter seinem Sohn Johann Friedrich (reg. 1744–1767) wurde die Innenausstattung des Westflügels der Heidecksburg vorangetrieben.

Nachdem Johann Friedrich 1767 ohne männliche Nachkommen gestorben war, fiel die Regierung an seinen Onkel Ludwig Günther II. (reg. 1767–1790), der seit 1742 mit seiner Familie das neben der Stadtkirche errichtete Schloss Ludwigsburg bewohnt hatte. Er gilt als Regent, der einen großen Teil der Aufmerksamkeit seiner Familie und seinen Sammlungen widmete. Nach seinem Tod 1790 regierte für knapp drei Jahre sein gesundheitlich geschwächter Sohn Friedrich Karl, bevor mit Ludwig Friedrich II. (reg. 1793–1807) für wenige Jahre ein aufgeklärt denkender Regent den Thron bestieg. Dessen Sohn Friedrich Günther (1793–1867) regierte mehr als 50 Jahre von 1814 bis 1867. In seine Regierungszeit fallen sowohl der Erlass der ersten Verfassung in Deutschland 1816 wie auch die Revolution von 1848. Friedrich Günther überlebte seine drei zur Thronfolge vorgesehenen Söhne, so dass die Regierung 1867 an seinen jüngeren Bruder Albert (reg. 1867–1869) und schließlich an dessen Sohn Georg Albert (reg. 1896–1890) fällt. Letzter regierender Fürst war Günther Viktor, der 1918 als letzter deutscher Monarch abdankte und bis zu seinem Tod 1925 auf Schloss Schwarzburg lebte. Er hatte nach Erlöschen der Linie Schwarzburg-Sondershausen ab 1909 auch die frühere Unterherrschaft in Personalunion regiert.

Als 1909 mit dem Tod des Fürsten Karl Günther die Linie Sondershausen im Mannesstamm erlosch, wurden beide Schwarzburger Fürstentümer in Personalunion vereinigt und bis zur Revolution 1918 von der Rudolstädter Linie regiert.

Baugeschichte und Architektur
von Schloss Heidecksburg

Das in den Quellen genannte »Rudolfestat« ist mit großer Wahrscheinlichkeit östlich der Stadtkirche, im Bereich der Ludwigsburg, zu lokalisieren. Auf diesem Gelände sind im Jahr 1734 neben verschiedenen Gebäuden auch Reste von Mauern und einem Turm abgebrochen worden. Offensichtlich handelte es sich bei diesen Befestigungen um Teile der in den Quellen genannten Wehranlage, die bis in das frühe Mittelalter zurückreicht. Von der bereits erwähnten, mit Sicherheit schon im 8. Jahrhundert bestehenden Siedlung, können die ursprünglichen Ausmaße nur vermutet werden. Sie befand sich östlich der später gegründeten maueru mwehrten Stadt. Von Anfang an dürfte sich ihr kirchliches Zentrum an dem Ort befunden haben, wo heute die St. Andreaskirche steht.

Seit dem frühen 13. Jahrhundert besaßen die Grafen von Orlamünde weitgehende Rechte an dem ehemaligen Reichsgut »Rudolfestat«. Die im Jahr 1264 erwähnten zwei »Schlösser« zu Rudolstadt im Besitz der Orlamünder Grafen wurden wohl in der ersten Hälfte des 13. Jahrhunderts erbaut.

Nachdem Graf Heinrich XXVI. von Schwarzburg (1418–1488) nach seiner Hochzeit mit der aus herzoglichem Haus stammenden Elisabeth von Cleve (1420–1488) im Jahr 1434 die Rudolstädter Burg als Prinzensitz erhielt, erfolgten erste grundlegende Bauarbeiten an der bestehenden Anlage. Der wohl bis 1450 in Rudolstadt residierende Schwarzburger sah das Schloss auch als Witwensitz für seine Gemahlin vor. Allerdings wurde ein darüber getroffener Vertrag im Jahr 1473 abgeändert und Elisabeth von Cleve bekam einen Freihof in Arnstadt als Witwensitz zugeschrieben. Auf Veranlassung Heinrichs XXVI. dürfte die im Nordflügel der Heidecksburg gelegene Halle entstanden sein, deren Gewölbe von den mittig eingestellten spätgotischen Pfeilern getragen wird. Auch eine der heiligen Margarete geweihte Schlosskapelle ließ er nach 1434 erbauen.

Schließlich wurde Ende des 15. Jahrhunderts der westliche Teil des Südflügels aufgestockt und die nach Osten weisende Seite mit einem Schmuckgiebel versehen. In den Räumen dieses Traktes verbergen sich noch unter den abgehängten Decken aus dem 18. Jahrhundert profilierte Unterzüge, die mächtige Holzbalkendecken tragen. Auch diese

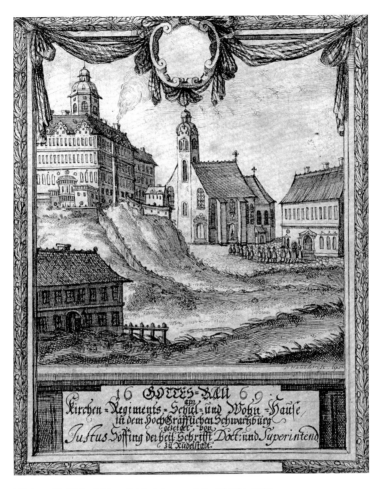

Nikolaus Häublein, Schloss Heidecksburg mit Stadtkirche, 1669

eindrucksvollen Konstruktionen lassen sich den Umbaumaßnahmen des späten 15. Jahrhunderts zuordnen. Weitere Baumaßnahmen, die die Gestalt der Schlossanlage veränderten, erfolgten im zweiten Drittel des 16. Jahrhunderts. Graf Heinrich XXXII. von Schwarzburg (1499–1538), der gemeinsam mit seiner Gemahlin Katharina von Henneberg (1509–1567) von 1524 bis 1531 auf dem Rudolstädter Schloss residierte,

ließ den Bedürfnissen einer Hofhaltung entsprechend die Räume verändern und modernisieren. Nach seinem Tod bewohnte Katharina von Henneberg das Rudolstädter Schloss. Für diese Jahrzehnte sind keine größeren Bauarbeiten dokumentiert. Selbst die Reste der so genannten unteren Burg waren noch im unmittelbaren Schlossareal zu sehen, 1548 hatte sie Graf Wolrad von Waldeck in seinem Tagebuch beschrieben: »Das ist ein Gemäuer nahe dem Schlosse, so noch der Grund und die zerstörten Umfassungsmauern zu sehen sind.«

Die Renaissance-Anlage

Nachdem Albrecht VII. von Schwarzburg (1537–1605) im Jahr 1571 die Burg als ständigen Wohnsitz wählte und Rudolstadt zu seiner Residenz bestimmte, ließ er die bestehende Anlage erweitern. Die Planung übernahm Georg Robin (gest. nach 1590) aus Mainz, der zu den führenden Architekten seiner Zeit gehörte. Mehrfach wurden ihm seit 1571 auch Summen für Papier gezahlt, das er für die Grund- und Aufrisse benötigte. Die Tätigkeit des Baumeisters erstreckte sich dabei nicht nur auf Rudolstadt. Wie die Rechnungsbücher zeigen, arbeitete er gleichfalls in Arnstadt und Erfurt. Doch 1573 entstand eine völlig neue Situation. In diesem Jahr, am 25. März, Freitag nach Ostern, vernichtete ein Brand große Teile der bestehenden Wohnflügel des Schlosses in Rudolstadt. Noch nach dem Tod Graf Albrechts VII. erinnerte sich ein enger Vertrauter, wie »durch verwahrloseste Feuersbrunst, dies Schloss Rudolstadt verderbt und abgebrannt sei […]« (zit. nach Unbehaun, 2000, S. 54). Trotz des entstandenen Schadens hielt Graf Albrecht VII. an den Bauplänen fest und ließ, die Vorgängerbauten nutzend, eine dreiflügelige Schlossanlage errichten. Mit Christoph Junghans (1546–1597) aus Arnstadt verpflichtete er neben Georg Robin (nach 1540 – ca. 1610) einen weiteren renommierten Baumeister für die anstehenden Arbeiten. Um 1600 war der Baumeister Nikol Schleizer (nach 1550 – um 1610) für den Fortgang des Schlossbaus zuständig.

Graf Albrecht VII. widmete den Bauarbeiten große Aufmerksamkeit und empfahl einem der Baumeister, sich studienhalber nach Italien zu begeben. Da für Georg Robin schon vor dem Rudolstädter Schlossbau eine Italienreise nachgewiesen ist, kann mit diesem Schreiben nur Christoph Junghans oder Nikol Schleitzer gemeint sein. Obwohl der Innenausbau der Heidecksburg noch viele Jahre andauerte, bezog Albrecht VII. nach der Hochzeit mit Juliane von Nassau-Dillenburg

(1546–1588) – einer Schwester Wilhelm von Oraniens (1533–1584) – im Jahr 1575 die Gemächer des Schlosses.

Nach 1573 wurde vor allem der Südflügel umgestaltet. Dies belegen die Inventarverzeichnisse des frühen 17. Jahrhunderts, in denen ausdrücklich die Räume im alten Schloss und die Räume im neuen Gebäude, »nach der Stadt zu«, genannt werden. 1576 konnte die im nördlichen Flügel befindliche Schlosskirche geweiht werden.

Das äußerlich schlichte, dreigeschossige Renaissanceschloss war durch kräftige Gesimse gegliedert. Ebenso wie die großen mitteldeutschen Schlossbauten schmückten volutengezierte Zwerchhäuser und zahlreiche Schornsteine die Dachzone des Bauwerks. Die lineare Anordnung der Räume im Südflügel, die von zwei Seiten belichtet wurden und ein gleichbleibendes Fußbodenniveau aufweisen, macht deutlich, dass sich der Übergang von der Burg zum Schloss bereits vollzogen hatte. Bauuntersuchungen der letzten Jahre lassen Rückschlüsse auf eine gehobene Ausstattung zu, die dem Anspruch der Schwarzburger Grafen entsprach. Aufwendige Farbfassungen, die für einige Räume des Südflügels dokumentiert sind, lassen den Einfluss der großen Kunstzentren erkennen.

Während des gesamten 17. Jahrhunderts kam es am Renaissanceschloss zu kaum nennenswerten baulichen Veränderungen. Der Dreißigjährige Krieg brachte für die Grafschaft Schwarzburg-Rudolstadt, die aus sechs Städtchen und etwa 100 kleinen und kleinsten Ortschaften nebst Mühlen und Schmieden bestand, erhebliche Belastungen. Dennoch konnte sich unter Graf Albert Anton von Schwarzburg-Rudolstadt (1641–1710) der Rudolstädter Hof zu einem kulturellen Zentrum entwickeln. Geprägt von pietistischen Glaubens- und Lebensvorstellungen, die als Reaktion auf das Elend und die Schrecken des Dreißigjährigen Krieges gedeutet werden können, wirkten in der kleinen Residenz namhafte Gelehrte und Künstler.

Wandel zum fürstlichen Schloss

Ein grundlegender Wandel im Baugeschehen zeichnete sich erst nach der Erhebung des Schwarzburg-Rudolstädter Grafenhauses in den Reichsfürstenstand im Jahr 1710 ab. Nunmehr wurden verstärkt Baumaßnahmen eingeleitet, die dem gewachsenen Repräsentationsbedürfnis entsprangen. Ein Bauzwang war bereits entstanden, nachdem im Oktober Graf Ludwig Friedrich I. (1667–1718) Anna Sophie (1670–

1728), Tochter von Herzog Friedrich I. von Sachsen-Gotha (1646–1696), ehelichte. Mit dieser Heirat gelang es den in Rudolstadt residierenden Schwarzburgern, eine dynastische Verbindung mit dem Gothaer Herzogshaus herzustellen, die ihnen hohes Ansehen und politischen Einfluss verschaffte. Die 1710 vollzogene Erhebung der Linie Schwarzburg-Rudolstadt in den Reichsfürstenstand wirkte sich jedoch für alle Bauvorhaben noch gewichtiger aus. Denn im Verständnis der Zeit sollte das Schloss eines Fürsten herrschaftlich sein und als Ort der Hofhaltung dienen, um eine beeindruckende Vorstellung fürstlicher Pracht geben zu können.

Noch Ende des 17. Jahrhunderts ließ der spätere Fürst Ludwig Friedrich I. (1667–1718) dem stadtseitigen Zugang am Südflügel – in den Akten als »dunkler Durchgang« bezeichnet – ein triumphbogenartiges Portal vorsetzen, das auf ein verändertes Standesbewusstsein weist. Seine Planung geht wohl auf Johann Moritz Richter d. J. (1647–1705) zurück, der in diesen Jahren das Amt eines schwarzburgischen Landesbaumeisters innehatte. In diesem Flügel entstand nach 1700 eines der frühesten Spiegelkabinette in einem Schloss Mitteldeutschlands. Zeichenhaft weisen das intarsierte Staatswappen im Parkettboden und die auf Kupfer gemalten Porträts von Regenten des Hauses Schwarzburg, die an drei Seiten des Raumes in die Wand eingelassen sind, auf die herrschaftliche Repräsentation des Geschlechtes hin.

Im Jahr 1720 erfolgte der Bau des Tunnelgewölbes unter dem Südflügel, das die Baumeister Matthäus Daniel Pöppelmann (1662–1736) und Johann Christoph Knöffel (1686–1752) aus Dresden geplant hatten. Für die Ausführung der Arbeiten gewann der Rudolstädter Hof mit dem Hofmaurermeister Samuel Köhler und dem Hofzimmerermeister Georg Störzkober zwei erfahrene Dresdener Werkleute. Auch an der Einrichtung und Ausstattung einzelner Räume arbeitete man zu dieser Zeit.

Die spätbarocke Anlage

Der heutige Schlossbau ist wesentlich das Ergebnis einer Neubauphase unter dem regierenden Fürsten Friedrich Anton infolge eines Brandes im Westflügel und auch im Nordflügel über dem Erdgeschoss. Die Entwürfe lieferte der sächsische Oberlandbaumeister Johann Christoph Knöffel. Seine Pläne sowie deren Ausführung nach 1737 lassen jenen kühlen Dresdner Spätbarock deutlich werden, wie er unter anderem an den Fassadenrissen für das Palais Brühl von Zacharias Longuelunes

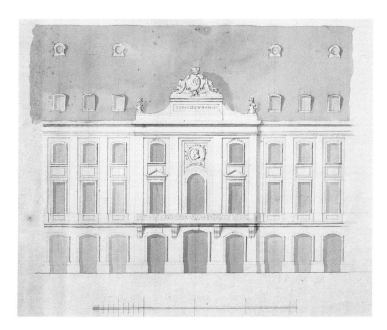

Johann Christoph Knöffel, Entwurf zur Hoffassade, 1736

(1664–1748) zum Ausdruck kommt. Die Knöffel'schen Pläne wurden nach 1737 von dem schwarzburgischen Baumeisters Johann Jakob Rousseau (erste Hälfte 18. Jahrhundert) umgesetzt, der seit 1732 als schwarzburg-rudolstädtischer Landbaumeister tätig war.

Die für das höfische Zeremoniell wichtigen Räume im Hauptgeschoss des Westflügels disponierte Knöffel nach dem französischen Vorbild des *Appartement double*. Die Raumgruppen treten an die Stelle einfach aneinander gereihter Räume, die den unterschiedlichen Erfordernissen des höfischen Lebens Rechnung trugen. Wenn dieses System in Rudolstadt auch in vereinfachter Form verwirklicht wurde, so setzte es doch die Kenntnis der Paläste von Jules Hardouin Mansart (1646–1708), Francois Blondel (1617–1686) und Pierre Bulett (1639–1716) voraus.

Bis zum Jahr 1739 wurde der Rohbau des Westflügels in großer Einheitlichkeit errichtet. Knöffel hatte die beiden aus dem Renaissanceschloss stammenden Erdgeschoss-Gewölbehallen sowie die mit einem Sterngewölbe versehene Durchfahrt beibehalten. Außerdem verdop-

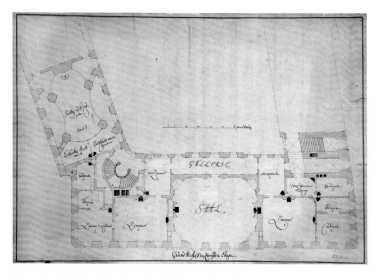

Gottfried Heinrich Krohne, Entwurf für den Grundriss des ersten Obergeschosses im Westflügel

pelte er die dem Flügel hofseitig vorgelegte, gewölbte Galerie, um in den oberen Geschossen die Räume großzügiger anlegen zu können. Über dem Erdgeschoss, dessen Fenstertüren eine Verbindung zum Hofraum herstellen, wurden die beiden oberen Geschosse durch eine schlichte und streng gehaltene Gliederung aus einem architektonischen Gerüst von Lisenen und horizontalen Gesimsbändern zusammengefasst. An der insgesamt neun Fensterachsen breiten Hoffront wurde ein aus drei Achsen bestehender Risalit mit einem Balkon im ersten Obergeschoss ausgebildet. Auf den Balkon führt eine große Rundbogentür. Über ihr zeigt ein Hochrelief das vergoldete Brustbild des Fürsten Friedrich Anton. Den Risalit bekrönt ein Fronton, der nach oben durch einen Fürstenhut abgeschlossen wird und dessen Schild die Initialen des Souveräns zieren. Trophäen aus Sandstein flankieren eine darunter angeordnete Schrifttafel, die auf den Schlossbau Bezug nimmt. Die Bildhauerarbeiten fertigte der aus Dresden stammende Andreas Bäume (erste Hälfte 18. Jahrhundert). An der Fassade der Westseite ist gleichfalls ein Risalit mit Dreiecksgiebel über dem Hauptgesims ausgebildet. Im Giebelfeld befindet sich der schwarzburgische Doppeladler. Über der Durchfahrt weist eine Schrifttafel auf die 1786

durchgeführten Renovierungsarbeiten hin. Der in der Südwestecke des Schlosses aufragende Turm war 1741 anhand der Knöffel'schen Risse bis in die Höhe des Dachfirstes aufgemauert.

Das ehrgeizige Bauprogramm Knöffels, das wegen der angespannten finanziellen Situation des Rudolstädter Hofes nur schwer zu realisieren war, zwang die fürstliche Regierung 1741, eine Baukommission zu bilden. Ihr stand der Erbprinz Johann Friedrich (1721–1767) vor, der, von seiner Prinzenreise aus Frankreich zurückgekehrt, das Baugeschehen entscheidend beeinflusste. Seine guten Beziehungen zum Weimarer Hof nutzend, gelang es ihm, den Baumeister Gottfried Heinrich Krohne (1703–1756) für den Rudolstädter Schlossbau zu gewinnen. Begründet wurde dieser Schritt damit, dass Knöffel wegen seiner Verpflichtungen in Dresden nicht mehr in der Lage sei, die Bauarbeiten in Rudolstadt mit der erforderlichen Sorgfalt zu beaufsichtigen. Als sich bedenkliche Schäden am Mauerwerk zeigten, war dies der Anlass, Krohne zur Begutachtung des Schlossbaus nach Rudolstadt kommen zu lassen und Knöffel kurzerhand zu entlassen. Im Mai 1743 wurde Krohne schließlich zum »Fürstlichen Baudirektor« ernannt.

Dieser nicht zuletzt von Johann Friedrich veranlasste Wechsel brachte auch einen Wandel in der Ausgestaltung der Räume mit sich. Wie von seinem Vorgänger geplant, behielt er die beiderseits des Festsaals gruppierten Appartements bei, veränderte jedoch die kühle klassische Innenarchitektur Knöffels und führte ein heiter beschwingtes Rokoko ein.

Dabei unterstützten den Baumeister zahlreiche Kunsthandwerker, die seit den vierziger Jahren des 18. Jahrhunderts in Rudolstadt weilten. Jean Baptist Pedrozzi (1710–1778), aus der Gegend von Lugano stammend, stuckierte in Akkordarbeit die gesamten Räume des Westflügels. Zuvor war Pedrozzi in Ottobeuren, Würzburg und Bayreuth tätig. Vom Dresdner Hofmaler Christian Wilhelm Ernst Dietrich (1712–1774) stammen die bemerkenswerten Leinwandgemälde in der südlichen Raumfolge und Lorenz Deisinger (1701–1788) schuf die Deckengemälde. Künstler, wie der gothaische Hofmaler Johann Heinrich Ritter (gest. 1751) und der Hofbildhauer Karl Adolph Kändler (1720–1762), verwirklichten die bis ins Detail gehenden Anweisungen Krohnes. Mit ihrer Hilfe gelang es ihm, »intime und bequeme Räume zu schaffen«, die zu »architektonisch dekorativen Einheiten werden« (Möller, 1979).

Von 1743 bis November 1744 führte Krohne nach eigenen Entwürfen den Bau des Turmes zu Ende. Sie lassen Parallelen zu einem Entwurf er-

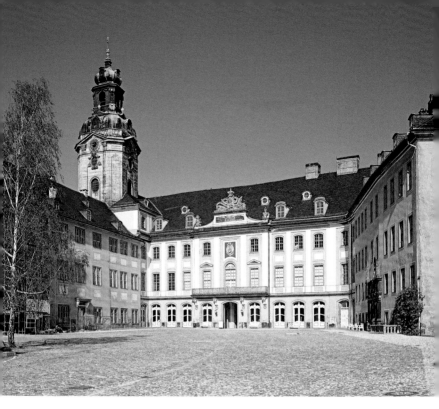

Westflügel, Hofseite

kennen, den der Baumeister 1739/40 für die Westfassade der Wallfahrts-
kirche Vierzehnheiligen in Franken schuf. Bis zum Tod Krohnes 1756
war die südlich des Festsaals gelegene rote Raumfolge fertig gestellt.
Der Ausbau der sich nach Norden anschließenden grünen Raumfolge
erfolgte nach den Krohne'schen Plänen durch Peter Caspar Schellschlä-
ger (1717–1790) bis zum Jahr 1770. Eine von Krohne geplante Schloss-
kirche im Nordflügel des Schlosses wurde aus finanziellen Gründen
nicht mehr verwirklicht.

Auf den Bau des Westflügels nahmen Friedrich Anton wie auch sein
Sohn, Johann Friedrich, Landesherr seit 1744, großen Einfluss. Beide be-
fassten sich mit architekturtheoretischen Schriften und kannten aus
eigener Erfahrung die richtungsweisenden Schlossarchitekturen in den
Niederlanden und in Frankreich.

Mit dem Regierungsantritt von Fürst Ludwig Günther II. (1708–1790) im Jahr 1767 erfolgten im Hauptgeschoss des Westflügels nur noch kleinere bauliche Veränderungen. Als Beispiel sei hierfür das Bänderzimmer genannt. Lediglich die darüber liegende Etage ließ er 1778 für die Obere Hofbibliothek, das Bilderkabinett und die Kupferstichsammlung umbauen.

Um 1800 lebte die Bautätigkeit nochmals auf. Das Haupttreppenhaus sowie einige Räume des West- und Südflügels wurden klassizistisch umgestaltet. Dafür schufen die Baumeister Ferdinand Thierry (gest. 1833) und Wilhelm Adam Thierry (1761–1823) zahlreiche Entwürfe. Die schlichte ungegliederte Fassade des Nordflügels stammt aus dem späten 18. und frühen 19. Jahrhundert. Einbezogen ist ein aus der Zeit der deutschen Spätrenaissance stammendes triumphbogenartiges Doppelportal: Während der rechte rundbogige Durchgang von jeweils zwei dorischen Halbsäulen flankiert wird, ist an der westlichen Seite des linken Durchgangs nur eine Halbsäule ausgebildet worden. Die Halbsäulenvorlagen tragen einen attikaartigen Aufbau, der mit Tugendallegorien ausgestattet ist.

Ein Teil der Nordseite der Fassade liegt offensichtlich über der alten Schildmauer der ehemaligen Burg und zeigt einen leicht gekrümmten Grundriss. Keller- und Erdgeschoss lassen im Inneren mit ihren kreuzgratgewölbten Räumen die ursprüngliche Raumstruktur erkennen. Mit der Verlängerung des Südflügels nach Osten fand der Schlossbau im ersten Jahrzehnt des 19. Jahrhunderts einen vorläufigen Abschluss.

Vor allem die Arbeiten am Westflügel der Heidecksburg ließen um die Mitte des 18. Jahrhunderts den Rudolstädter Hof zu einem der künstlerischen Zentren in Thüringen werden. Hier erwuchsen »Ansprüche, Normen und Bedürfnisse, welche die Kunst zu objektivieren, auszugleichen oder zu definieren hat« (Warnke, 1985). Allein der Hof war in dieser Zeit in der Lage, als Auftraggeber künstlerisch anspruchsvoller Leistungen zu fungieren. Er räumte den Architekten und Künstlern eine privilegierte Stellung ein, welche ihrerseits dem visuellen Repräsentationsbedarf des Auftraggebers gerecht werden mussten.

Der Westflügel oder das Corps de Logis

Schon im Februar 1736 legte der Dresdner Landbaumeister Johann Christoph Knöffel (1686–1752) Pläne zum Wiederaufbau des brandzerstörten Westflügels als Corps de Logis vor. Er sah sich vor die Aufgabe gestellt, unter Verwendung des nur östlich erweiterbaren Grundrisses des Vorgängerbaus einen Baukörper gemäß den Regeln der Barockarchitektur aufzuführen. Zudem galt es, die Durchfahrt in der Mitte des Westflügels beizubehalten und die älteren Nutzungen beiderseits der Durchfahrt im Erdgeschoss zu integrieren. Doch um in der Beletage größere Raumflächen zu gewinnen, verbreiterte Knöffel das Sockelgeschoss zum Hof um das Maß einer Galerie. Mit dem Entschluss, die

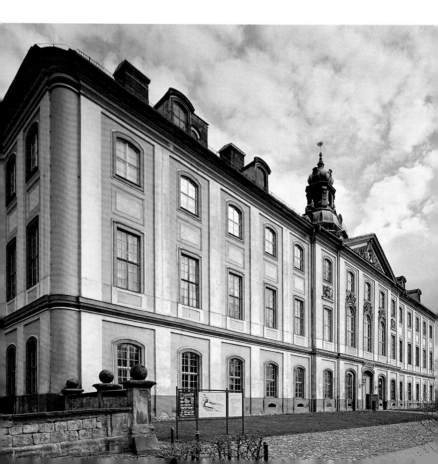

Durchfahrt beizubehalten, musste auf ein zentrales Treppenhaus verzichtet werden. Knöffel plante daher im Eckbereich zwischen Süd- und Westflügel, im Bereich des heutigen Turms, ein dezentral gelegenes repräsentatives Treppenhaus. Während im Erdgeschoss lediglich Hofküche und Hofstube (die heutige Porzellangalerie) ausgewiesen wurden, folgte Knöffels Raumdisposition in der Beletage der Idee eines *Appartement double* und damit den modernsten Prinzipien des Spätbarock. Der in seiner Raumhöhe bis in das zweite Obergeschoss ausgreifende Festsaal wird flankiert von zwei in sich geschlossenen Appartements, jeweils aus Vorzimmer, Haupt- oder Audienzzimmer (in späteren Planzeichnungen schlicht als »Saal« bezeichnet), Eckkabinett mit Alkoven und zugehöriger Garderobe. Die Vorzimmer der Appartements und der Festsaal sind zur Hofseite durch eine Galerie verbunden, die auch als Vestibül fungiert.

Nach der Entlassung Knöffels bezog sich Krohnes erster Eingriff in die laufende Planung auf den Turm. Ziel war die Optimierung der Außenerscheinung des Schlosses Heidecksburg. Nach Knöffels Entwurf war ein schlanker, in zwei Geschosse gegliederter Turm mit kleiner Kuppel geplant. Als eleganter Solitär hätte er gegenüber dem breitgelagerten Südflügel die Vertikale jedoch nur ungenügend betont. Krohne ließ daher ab dem horizontalen Gurtgesims in Höhe des Dachfirstes die Turmwand aufhöhen und fügte über den schon geplanten hohen segmentbogigen Turmfenstern an jeder der vier Turmseiten ein Ovalfenster mit reicher Einfassung ein. Die unmittelbar darüber gesetzte Uhr durchstößt an jeder Seitenmitte das umlaufende Hauptgesims und ist von einem Dreiecksgiebel überhöht. Eine zusammenfassende Attika trägt die kupferbeschlagene Haube mit einem weiten Kranz von Ovalfenstern und abschließender Laterne mit zierlicher Zwiebel. Krohnes umgesetzte Gestaltung geht auf seine nicht verwirklichten Turmentwürfe für die Westfassade der Wallfahrtskirche Vierzehnheiligen von 1739/40 zurück.

Die unter Krohne praktizierte sorgfältige Bauberichterstattung ermöglicht noch heute den präzisen Nachvollzug des Baufortschritts. Künstler und Kunsthandwerker ersten Ranges wurden in organisatorisch bemerkenswerter zeitlicher Abstimmung engagiert.

Knöffels Idee der Raumdisposition behielt Krohne weitgehend bei, betonte aber durch das Einziehen von Trennwänden die funktionale Scheidung von Eckkabinett und Alkoven. Zwei mit den Appartements der Beletage deckungsgleiche weitere Raumfolgen sollten im zweiten

Obergeschoss als reine Privaträume entstehen. Die augenfälligste Änderung gegenüber Knöffels Plänen betrifft aber die Raumgestaltung des Festsaals und die wandgebundene Innenraumgestaltung der Beletage.

Entgegen dem klassisch nüchternen Spätbarock französischer Prägung in den Planungen Knöffels strebte Krohne einen Raumeindruck an, der sich am süddeutschen Barock der Zeit orientierte. Unter Verstärkung der Mauerbereiche suchte er dem Grundriss des Festsaals eine konkav-konvexe Schwingung zu verleihen und die Ecken zu überspielen. Die ausschwingende Musikantenempore und die Nischen an den Schmalseiten erinnern an die von Balthasar Neumann zur Vollendung gebrachte Idee des kurvierten Raums.

Mit den Fassaden am Corps de Logis waren die anspruchsvollsten Fassaden des Schlosses entstanden. In erkennbarer Verwandtschaft zum Palais Brühl in Dresden an Hof- und Außenseite dominiert ein dreiachsiger Mittelrisalit die Ansicht. Gleichzeitig wird eine Drittelung der Fassaden angestrebt. Den hofseitigen neun Achsen entsprechen an der Außenseite 15 Achsen. Die Differenz löste Knöffel durch eine doppelte Risalitbildung im Bereich der mittleren fünf Achsen der Einfahrtsfront. Die Achsen sind durch kolossale Lisenen über dem kräftigen Erdgeschossgesims zusammengefasst. Die schlichten Brüstungsfelder der Rücklagen werden in den Risalitbereichen durch eine aufwendige Gestaltung abgelöst. An der Eingangsfront dominiert ein von Wappen und Trophäen bestimmtes Programm. Die Rundbogenfenster des zentralen Risalits bekrönen Trophäen, der Dreiecksgiebel des zugehörigen Frontons zeigt im Giebelfeld das schwarzburgische Wappen mit Trophäen. In den Achsen des erweiterten Risalits, der mit einem geraden Dachgesims schließt, ist das entsprechende Brüstungsfeld des zweiten Obergeschosses plastisch mit Musikinstrumenten besetzt *(Arte et Marte)*.

Außen- und Hoffassade differieren aber auch in den Details ihrer Instrumentierung. Beide Male sind zwar Beletage und zweites Obergeschoss durch betont breite Lisenen unter Verzicht auf jegliche waagerechte Untergliederung zusammengefasst und werden die untergeordneten seitlichen Wandkompartimente durch flächige, farbig abgesetzte Putzfelderungen im Brüstungsbereich gegliedert. Zwischen Erdgeschoss und Beletage sorgt ein Gurtgesims für eine klare Zäsur. Doch Sturzfelder beziehungsweise Vergiebelungen der Wandöffnungen wie auch die Frontons der Risalite sind deutlich verschieden gestaltet. So wird die Sturzzone der Beletage im Risalitbereich der Außenseite durch tiefe Sandsteinreliefs hervorgehoben, der abschließende Fronton in

1 Hauptsaal (Festsaal)
2 Grüner Saal
3 Grünes Eckkabinett
4 Gastzimmer (Garderobe)
5 Bänderzimmer (Vorzimmer)
6 Marmorgalerie
7 Weißes Zimmer
8 Roter Saal
9 Rotes Eckkabinett
10 Alkoven
11 Ahnengalerie
12 Haupttreppenhaus
13 Barockgalerie
14 Biedermeiergarderobe
15 Tapetenzimmer
16 Damenschreibzimmer
17 Pferdezimmer
18 Goldener Salon
19 So genanntes Tafelzimmer (Raum Zeitschichten)
20 Delmenhorster Gemach
21 Klassizistisches Zimmer
22 Spiegelgemach

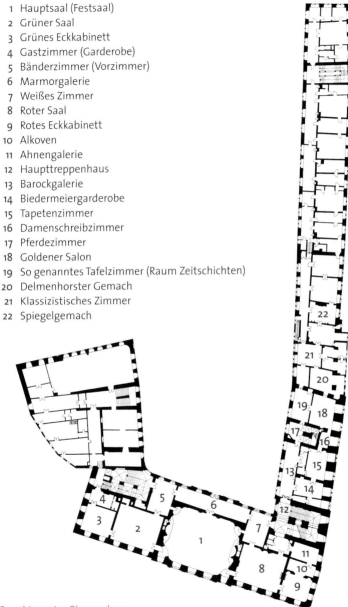

Grundriss erstes Obergeschoss

Form eines Dreieckgiebels zeigt das Schwarzburger Wappen, flankiert von Trophäen.

Gegenüber der strengen Palastfront der Außenseite nimmt die Hofseite auf den Innenhof in seiner Funktion als Ehrenhof Bezug. Maßstab ist der die Breite des Risalits einnehmende, auf vier Kragsteinen ruhende Huldigungsbalkon. Statt der strengen Form des Dreieckgiebels wählte man hier als Risalitabschluss die freiere Gestaltung des geschweiften Giebels mit Aufsätzen. Der mittlere Aufsatz mit von Rocaillewerk und Trophäen gefasster Kartusche zeigt die Initialen Friedrich Antons. Eine Fürstenkrone bildet die oberste Giebelzier. Darunter bezeugt eine Inschriftentafel die Vollendung des Wiederaufbaus 1741. Der Giebel wird seitlich von Trophäenbüsten gefasst. Der Bezug auf die Person des Fürsten setzt sich in der Mittelachse des Risalits fort. Über der im Sinne Sebastiano Serlios (1475–1553/54) überhöhten Fenstertür, dem Zugang zum Balkon, erscheint in einem Obergeschossfenster das Brustbild Friedrich Antons als vergoldetes Hochrelief. Die seitlichen Fenster korrespondieren mit ihrer Giebelverdachung.

Bemerkenswert sind die seitlichen Abschlüsse der Corps-de-logis-Fassaden. Im Innenhof folgen den Rücklagen zu den Seiten erneut Ansätze von Risalitbildungen, ein Hinweis, dass die Fassadeninstrumentation fortgesetzt werden sollte. Ganz anders an der Außenfront. Hier wird die Fassade nur über drei Achsen um die Ecke gezogen, in der Instrumentation bereits deutlich reduziert und schließlich endend. Im Unterschied zur Hoffassade war die Außenfront als folienhafte Prospektwand zu verstehen.

Die rote Raumfolge

Unter der wohldurchdachten Bauleitung Krohnes entstand im verhältnismäßig kurzen Zeitraum von 1742 bis 1750 die Gesamtkomposition der repräsentativen Wohn- und Festräume im Corps de Logis mit Ausnahme des Inventars der grünen Raumfolge. Auch durch den unerwarteten Tod Fürst Friedrich Antons – er starb 1744 im Alter von 52 Jahren – erlitten Baukonzeption und Baufortgang keine Unterbrechung. Grund hierfür war, dass Erbprinz Johann Friedrich bereits nach Abschluss seiner Kavalierstour 1741 bzw. mit seiner Rückkunft von der Kaiserkrönung Karls VII. zu Frankfurt 1742 die Ausgestaltung kritisch und konstruktiv begleitete. Mangelnde finanzielle Mittel sollten 1747/48 einen kurzen Baustillstand bewirken.

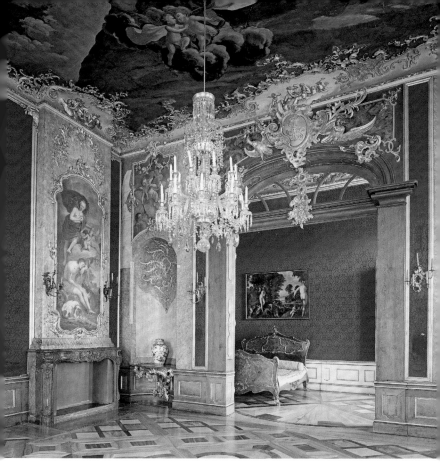

Rotes Eckkabinett

Die roten Räume im Südbereich des Westflügels und der Haupt-
oder Festsaal in dessen Zentrum wurden bauzeitlich parallel ausgestal-
tet. Ein auf den ersten Blick zum barocken Raumeindruck irritierendes
Erscheinungsbild bietet allein das Vorzimmer der roten Raumfolge, das
seit der Umgestaltung unter Ludwig Friedrich II. (1767–1807) im Jahr
1795 so genannte Weiße Zimmer. Unter der Anleitung des Gothaer Hof-
bildhauers Friedrich Wilhelm Eugen Döll entstand eine gewollt nüch-
terne klassizistische Gestaltung des Raumes durch den Rudolstädter
Hofmaler Franz Kotta (1758–1821), der als vormaliger Modellmeister der

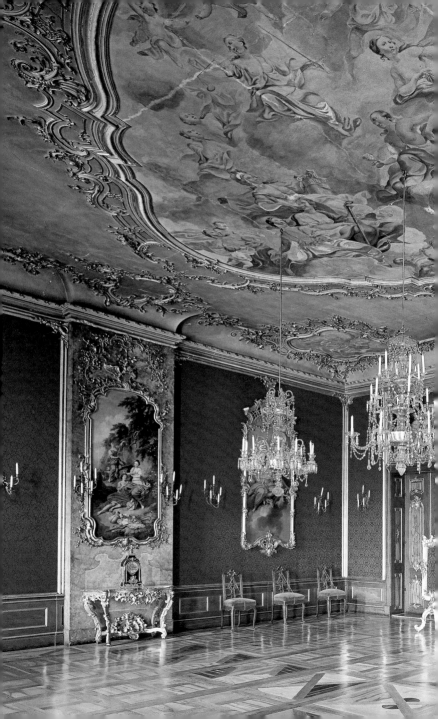

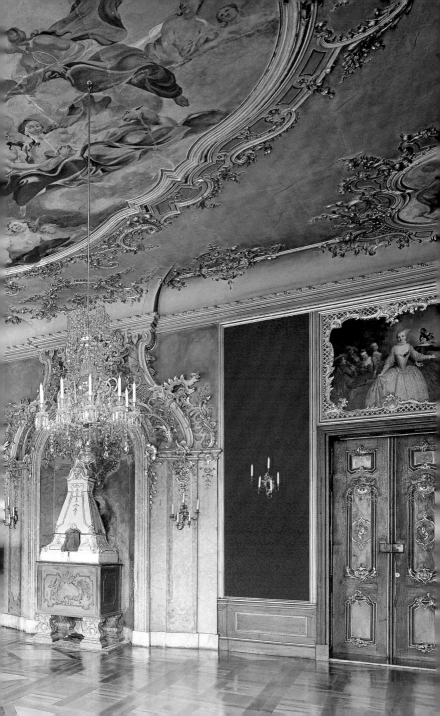

Volkstedter Porzellanmanufaktur auch mit der Anfertigung von Reliefs beauftragt werden konnte. Die Wandgestaltung ist blassblau und weiß gehalten in lotrechte Bahnen und runde Spiegel untergliedert, in den Spiegeln werden im Flachrelief die Allegorien der Künste gezeigt.

Alle anderen Räume haben bis heute ihre spätbarocke wandfeste Erstausstattung behalten. Knöffel hatte noch folgende Raumanordnung geplant: Vorraum der Lakaien, Vorzimmer (jetzt »Weißes Zimmer«), Audienzzimmer (Roter Saal), Schlafzimmer (Rotes Eckkabinett mit Alkoven). Krohne separierte das Schlafzimmer durch Einfügung einer Trennwand. Er unterteilte in ein Eckkabinett mit nun quadratischer Grundfläche und einen kleinen, privaten Schlafraum. Die Funktion der Räume wird durch die Bildprogramme der Wand- und Deckengemälde unterstrichen. Leopold Deisinger schuf 1744 die Plafonds des Eckkabinetts »Luna und Endymion« und des Alkovens »Erscheinung der Venus«. Carl Christlieb Reinthalers (gest. 1770) Werk ist das Wandbild über dem Kamin mit dem Thema »Venus und Adonis«, sowie die Allegorien der »Genien der Nacht« und der »Genien des Morgens« im oberen Bereich der Trennwand zum Alkoven. Der segmentbogig schließende Scheitel der Alkoventür ist bekrönt mit zwei vergoldeten Adlern, die eine Kartusche mit den Initialen von Johann Friedrich und seiner Gemahlin Bernhardine Christine Sophie (1724–1757) halten. Die Raumwirkung des Roten Eckkabinetts wird erweitert durch die Anordnung großer Wandspiegel in der Achse der Türen. Wie auch im Roten Saal und im Festsaal bildet die wandfeste Stuckateursarbeit Pedrozzis in ihrer Formensprache und Goldfassung eine optisch kaum zu trennende Einheit mit den Kunsttischlerarbeiten Karl Adolph Kändlers (gest. 1762), dessen Spiegelrahmungen, Füllungen und Konsoltische nicht als autonome Möblierung, sondern als Teil der Wandgestaltung wirksam werden.

Der Rote Saal war bereits unter Knöffels Bauleitung fertig gestellt. Krohne hob die klare Rechteckform zu Gunsten eines kurvierten Raumeindrucks auf, indem er die Ostwand durch eine in der Deckenzone verkröpfte Ofennische konkav akzentuierte. Die Gemäldeausstattung, Schäferszenen und die Jahreszeiten »Frühling« und »Herbst«, Werke des Dresdner Hofmalers Christian Wilhelm Ernst Dietrich, sind in farbig abgesetzte, flache Wandvorlagen eingestellt. Gleichfalls von Dietrich stammen die vier Supraporten mit den Themen Musik, Tanz, Komödienspiel und Konversation. Die damals bekannten vier Erdteile sind das Thema der Eckmedaillons der Decke, deren zentrales Gemälde aus der Hand Lorenz Deisingers die Allegorien der Tugenden zeigt.

Der Hauptsaal (Festsaal)

Im Jahr zuvor, 1744, schuf Deisinger innerhalb von drei Wochen den monumentalen Deckenspiegel des Festsaals in einem kräftigen, sehr flächigen Duktus. Mit seiner Malweise reagiert er auf die enorme Raumhöhe von zwölf Metern.

Die Frage, ob die Saaldecke in Öl oder in Freskotechnik ausgeführt werden solle, entschied Erbprinz Johann Friedrich ausdrücklich unter Hinweis auf den spiegelnden Stuckmarmor der Wände zu Gunsten des nicht reflektierenden Freskos. Gezeigt wird die Versammlung der olympischen Götter. Die auf Wolkenbänken lagernden Gottheiten sind an ihren Attributen erkennbar: Jupiter mit dem Adler, der lyraspielende Apoll, Juno mit dem Pfau, der Kriegsgott Mars im Harnisch mit Turnierlanze, der entschwebende Merkur mit seinem Flügelhelm, die ebenfalls behelmte Minerva, Neptun mit Dreizack.

Dabei verdeutlicht und steigert die dem Eintretenden sofort auffallende breite, konkav-konvex vor- und zurückschwingende Stuckrahmung der gewölbten Saaldecke, der Kehle und des Architravs Krohnes Gestaltungsabsicht und Pedrozzis gekonnte Umsetzung eines ovaloiden Raumeindrucks.

Die architektonische Wirkung des zweigeschossigen Saals beruht zum einen auf seiner Dimension, zum anderen auf dem bewegten Grundriss und der gegenläufigen Kurvierung der von Atlantenhermen getragenen Musikempore des Obergeschosses. Während Knöffels Entwurf noch einen rechteckigen Saal mit fein gegliederten Wandflächen vorgesehen hatte, verwirklichte Krohne eine plastische Raumwirkung, indem er die vier Ecken des Saals mittels übereinander stehender Arkaden abrundete. Die so entstandenen Arkadenbögen der östlichen Saalwand sind als Buffetnischen mit vorgelagerten Schanktischen bestimmt. Die aus der westlichen Wand heraustretenden Arkadenbögen umfassen in tiefer Laibung die beiden äußeren der fünf Fensterachsen des Saals und nehmen zu den Schmalseiten hin je eine Tapetentüre auf, die zu den Appartements führt.

In den Räumen hinter den oberen Arkadenbögen entstanden durch Anbringung von Brüstungsgittern vier abgeschlossene Sitzlogen für die Hofgesellschaft.

Die vorgewölbten Schmalseiten nehmen mittig je eine große Ofennische auf, die beidseitig von niedrigeren Blendnischen flankiert wird. Im Gegensatz zur Ostwand und den beiden Schmalseiten des Saals, die durch die Empore beziehungsweise durch Gesimse eine Geschossglie-

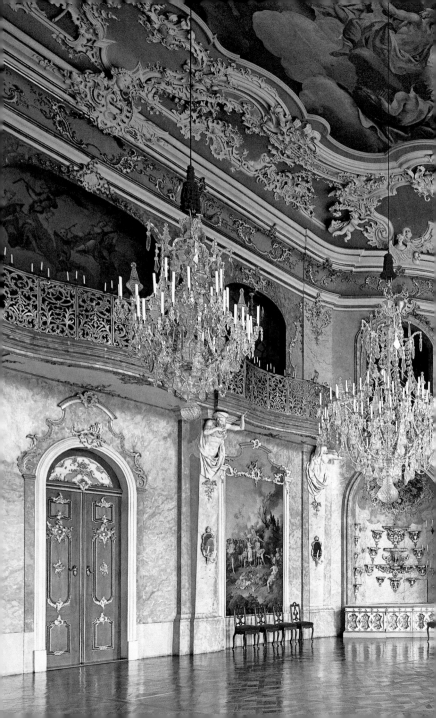

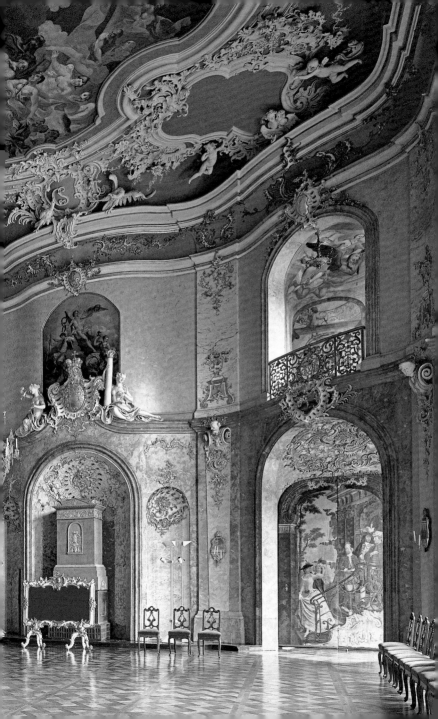

derung zeigen, sind den beiden Pfeilern zwischen den mittleren drei Fenstern der Westseite hohe Wandspiegel vorgelegt, die einst durch Konsoltische ergänzt waren. Die gesteigerte Lichtführung, die Raumbewegung und die satte Farbgebung des Stuckmarmors bewirken zusammen mit der Formenvielfalt der Einrichtungsgegenstände eine Atmosphäre festlicher Heiterkeit.

Rechts und links der zur Marmorgalerie sich öffnenden Tür der Ostwand wurden 1748 zwei großformatige Schäferszenen Dietrichs in die Wandfläche eingelassen. 1750 malte Johann Heinrich Ritter die Logennischen und die Rücklagen des Musikantenbalkons mit verdichteten Szenen zu Kunst und Wissenschaft (Bildhauerkunst, Malerei, Dichtung, Musik und Astronomie) aus.

Über den Zwischengesimsen der Schmalseiten halten die Personifikationen von je zwei der vier Kardinaltugenden die Wappen von Schwarzburg-Rudolstadt (Nordseite) und Sachsen-Weimar (Südseite) mit den Namensmonogrammen des Fürstenpaares Johann Friedrich und Bernhardine Christine Sophie. Die Tugenden Weisheit und Gerechtigkeit sind dem Fürsten, Mäßigung und Tapferkeit der Fürstin zugeordnet. Die konvexen Felderungen hinter den plastischen Wappenarrangements zeigen, wieder von der Hand Dietrichs, allegorische Darstellungen fürstlicher Herrschaft.

Auf dem Bild an der Nordseite schweben die Göttinnen Venus, Juno und Hygieia in himmlischer Sphäre. Die mit dem Siegeszeichen des Lorbeer geschmückte Venus hält einen Ölzweig und ein Füllhorn, eine deutliche Allusion auf das Goldene Zeitalter. Zu ihren Füßen sind militärische Trophäen dargestellt. Die schwebende Gestalt der Juno wird mit entblößter Brust milchspendend gezeigt, hingegen zeigt sich Hygieia züchtig verhüllt. Eine mögliche Deutung ist: Das Goldene Zeitalter des Friedens schützt Hausstand, Mutterschaft und Jungfräulichkeit. Das korrespondierende Bild auf der Südseite zeigt die jugendliche Göttin Flora mit Füllhorn, wiederum als Allegorie des Goldenen Zeitalters mit dem jugendlichen Apoll, der im Begriff ist, die Pythonschlange zu töten und das Delphische Orakel in Besitz zu nehmen. Die Verbindung aus Friede und Weisheit krönt ein geflügelter Jüngling mit Lorbeerkränzen in jeder Hand. Die Allegorien sind offenbar Sinnbilder des guten, friedfertigen Regimentes als Teil des Goldenen Zeitalters.

Die Tapetentüren, deren zweite Seiten zu den Appartements hin von Karl Adolph Kändler in aufwendiger Schnitzarbeit gestaltet wurden, zeigen saalseitig von Reinthaler und Ritter gemalte Gesellschaftssze-

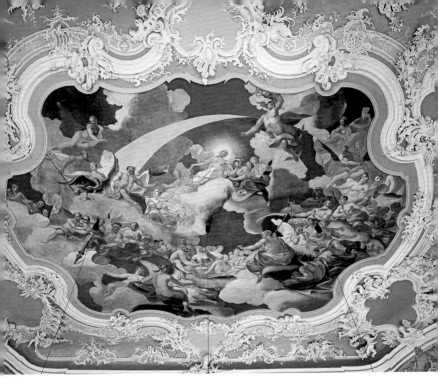

Hauptsaal (Festsaal), Deckengemälde von Johann Lorenz Deisinger, Götterversamm-
lung, Fresko, 1744

nen. Angehörige der höfischen Gesellschaft treten aus Schlossgebäu-
den treppab in Parkanlagen. Unter den Treppen befinden sich Grotten,
in denen eine Skulptur Dianas und die Allegorien der vier Jahreszeiten
eingestellt sind.

Die Marmorgalerie

Die Marmorgalerie bildet den Eingangsraum zum Festsaal und verbin-
det gleichermaßen die Vorzimmer der beiden Appartements. Die Ein-
richtung der Galerie erfüllt den Anspruch eines repräsentativen Auf-
takts als Vorbereitung auf das Betreten des Festsaals.

Der Fußboden ist aus quadratischen, graublau geäderten Platten po-
lierten heimischen Schiefermarmors verlegt. Die anfängliche Planung
Krohnes, hier eine Ahnengalerie einzurichten, entsprach nicht den Vor-

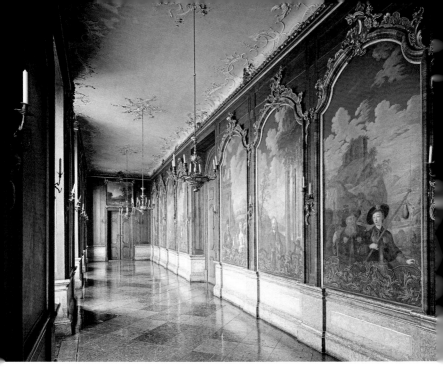

Marmorgalerie

stellungen des Fürsten Johann Friedrich. Ende 1750 wurden Karl Christ-
lieb Reinthaler und Johann Christian Heintze (1705/06–1752) beauftragt,
zwölf große Landschaftsstücke zu fertigen, auf welchen sich die darge-
stellte Architektur von Bild zu Bild zu vergrößern habe. Damit sollte der
Wiederaufbau des Westflügels paraphrasiert werden. Vor idealisierten
Landschaften wenden sich die im Vordergrund dargestellten Personen
über eine gemalte Gitterbrüstung dem Betrachter zu. Die Damen und
Herren tragen unterschiedliche, fremdartige Kostüme. Sie sollten nach
ausdrücklichem Wunsch des Fürsten fremde Nationen und Angehörige
exotischer Erdteile vorstellen, nicht aber Angehörige des Hofstaats.

Die von Kändler geschnitzten Bilderrahmen zeigen im Scheitel di-
verse Musikinstrumente und korrespondieren hierdurch mit der von
dem Rudolstädter Stuckateur Tobias Müller (zwischen 1723 und 1741 er-
wähnt) bereits 1742 geschaffenen Decke, in der ebenfalls das Thema
Musik anklingt.

Die grüne Raumfolge

Anders als die rote Raumfolge, Marmorgalerie und Festsaal war die grüne Raumfolge nördlich des Festsaals um 1750 noch nicht eingerichtet. Zwar hatte Pedrozzi schon 1742 die Decken stuckiert, doch bald nach der Ablösung Knöffels durch Krohne entschied sich dieser für eine zeitweilige Baueinstellung. Der Tod Krohnes 1756, des Fürsten Johann Friedrich 1767 und der Regierungsantritt Fürst Ludwig Günther II. bedeuteten Zäsuren im Fortgang der Einrichtung. Allerdings hatte Krohne das Grüne Appartement bereits durchgeplant und in dem Leutnant Peter Caspar Schellschläger einen zuverlässigen Baukondukteur gefunden, der nach 1756 den Fortgang der Inneneinrichtung im Sinne des verstorbenen Architekten leitete.

Eine neue Generation von Kunsthandwerkern wurde Anfang der 1770er Jahre mit den letzten Arbeiten betraut. Nach Kändlers Tod 1762 übernahm der spätere Hofbildhauer Johann Christian Preunel (1739–1786) die Holzbildhauerarbeiten, ab 1769 löste Benjamin Conrad Frantz den alternden Reinthaler als Maler und Vergolder ab.

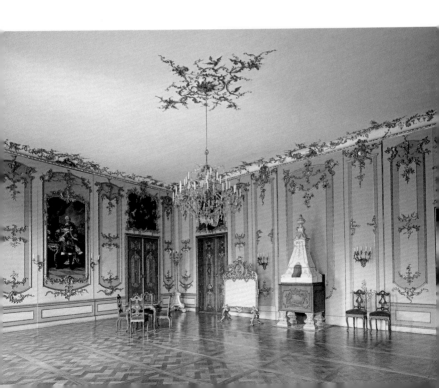

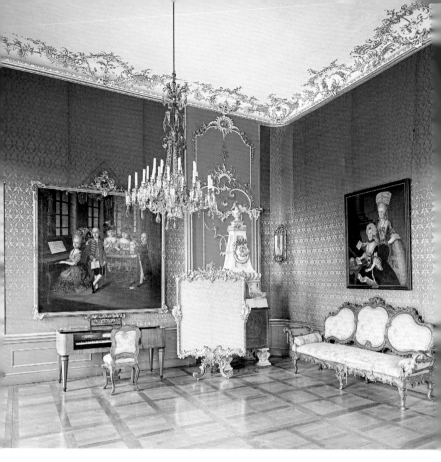

Grünes Eckkabinett

Das Vorzimmer zu den grünen Räumen, das so genannte Bänderzimmer, ist in seiner Einrichtung ein seltenes, authentisches Beispiel des Übergangsstils vom späten Rokoko zum Klassizismus. Das bestimmende Ausstattungselement ist die Wandbekleidung von Bahnen einer dunkelgrünen Leinwandtapete, die sich über einer niedrigen, querrechteckig vertäfelten Sockelzone bis zur Deckenkehle erstreckt. Für die Abschnitte unterhalb der umlaufenden Wandleuchter wählte der Tapetenmaler eine Abfolge von Stillleben und Miniaturen, darüber eine horizontale Reihung von antikisierenden Porträtmedaillons in Gri-

sailletönung. Die einzelnen Medaillons sind mit Schleifen bekrönt, deren lange Bänder seitlich asymmetrisch herunterflattern. Die bisherige Zuschreibung dieser textilen Raumfassung an den Altenburger Maler Johann Andreas Gottschalck ist nicht verifizierbar.

Die über den drei Türen des Zimmers anstelle eigentlicher Supraporten gemalten Puttengruppen sind einer 1782 veröffentlichten Vorlage Giovanni Battista Ciprianis (1727–1785) nachempfunden und geben so einen Hinweis zur Datierung.

In seiner ursprünglichen Bestimmung als Stätte der Musikdarbietung im kleinen Kreis und gemäß den sich allmählich wandelnden Repräsentationsvorstellungen wirkt das Eckkabinett der grünen Raumfolge durch Intimität und Dezenz des Raumeindrucks. Beeindruckend ist die Meisterschaft Pedrozzis, die Voute dieses Raumes mit einer gleichsam zieliert-fragilen Technik zu verzieren. Verglichen mit den plastisch-opulenten Stuckaturen von roter Raumfolge und Festsaal trifft die ebenfalls 1743/44 geschaffene wandfeste Auszier des Grünen Eckkabinetts bereits eine thematische Aussage: Teilvergoldete Musikinstrumente verweisen auf die von vornherein geplante Funktion des Raumes, der er dann erst nach dem Tod Fürst Johann Friedrichs de facto dienen sollte.

Über ihre kunsthistorische Bedeutung hinaus ist mit der grünen Raumfolge ein tragischer geschichtlicher Wert verbunden, diente sie doch vom 9. auf den 10. Oktober 1806 als letztes Nachtquartier des am Folgetag im Kampf gegen die Truppen Napoleons gefallenen preußischen Prinzen Louis Ferdinand.

Das Weiße Zimmer

Obwohl das Weiße Zimmer in der ursprünglichen Raumdisposition als Vorzimmer der roten Raumfolge eingerichtet gewesen war, rechtfertigt seine 1795 erfolgte grundlegende Umgestaltung, es als selbständigen Raum mit autarker Formsprache anzusprechen.

Inspiriert durch Gestaltungsvorschläge in Friedrich Justin Bertuchs »Journal des Luxus und der Moden« hatte sich Fürst Ludwig Friedrich II. für die Stuckierung der gesamten Wandflächen des inzwischen als Konzertraum genutzten Vorzimmers entschieden.

Diese Gestaltung im damals modernen Stil des Klassizismus oblag dem Modellierer und Hofmaler Franz Kotta. Der in weißer und lichtblauer Farbe gefasste Raum zeigt als Flachreliefs in den Supraporten

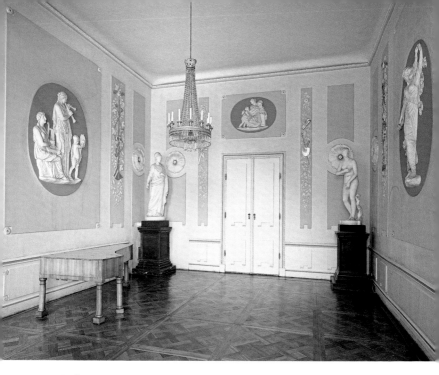

Weißes Zimmer

die Personifikationen von Dichtung, Bildhauerei und Schauspielkunst. Auf den Wandflächen neben den Türen sind jeweils thematisch begleitende Stuckaturen angebracht. In eigentümlicher Verbindung von streng antikem Vorbild und antikisierender Groteske modellierte Kotta sowohl antithetische Attribute als auch freie Szenen. So sind der Dichtkunst die Motive von Schäferlied und Heldengesang beigegeben, der Bildhauerei jene von Architektur und Malerei. Die durch Thalia personifizierte Schauspielkunst wird durch die Attribute der Tragödie – Krone, Keule und Eichenlaub – sowie der Komödie – Narrenmaske und Krummstab – verdeutlicht. Die Längswände zeigen flächige Reliefs von tanzenden und musizierenden Personengruppen.

Gegenüber den spätbarocken Raumschöpfungen von gravitätisch-heiterer Repräsentanz markiert die Neueinrichtung des Weißen Zimmers den Beginn eines Kunstgenusses bei reduziertem Zeremoniell, auch das Ausklingen der autark höfischen Kultur.

Erdgeschoss mit Porzellangalerie und Haupttreppenhaus

Wesentliche Teile des Erdgeschosses im Westflügel gehen auf unterschiedliche Bauphasen des 1735 abgebrannten Vorgängerbaus zurück. Beim Wiederaufbau des Flügels wurden sie in das Konzept des barocken Corps de Logis einbezogen. Sämtliche Räume des Erdgeschosses sind überwölbt. Die Tordurchfahrt in der Mittelachse der Hoffassade ergänzt das Schlossportal. Von dort aus sind die beiden Eingangshallen zugänglich, die im Zusammenhang mit dem Barockneubau unter Johann Christoph Knöffel entstanden. Die südliche Eingangshalle erschließt das Haupttreppenhaus und die ehemalige Große Hofstube (heute Porzellangalerie), die nördliche Hofküche und ein weiteres Treppenhaus, die so genannte Küchentreppe.

Die Hofküche gehört dem Schlossbau der Renaissance in den 1570er Jahren an. Massige Gewölbe und Bögen prägen den Raumeindruck. An die Nutzung als Schwarzküche erinnert der offene und begehbare Kamin, in dem über offenem Feuer gekocht wurde. Heute wird in der Hofküche die Ausstellung »Rococo en miniature« präsentiert.

Die Porzellangalerie wurde bereits zu Beginn des 16. Jahrhunderts als Große Hofstube errichtet und übernahm diese Funktion von einem aufgegebenen Raum im alten Nordflügel. Für 1513/1514 ist der Einbau

1 Porzellangalerie
2 Hofküche
3 Tordurchfahrt

4 Nördliche Eingangshalle
5 Südliche Eingangshalle
6 Haupttreppenhaus
7 Küchentreppe

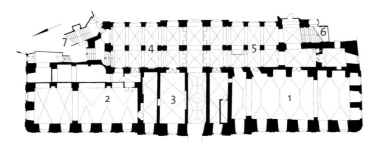

Grundriss Westflügel Erdgeschoss

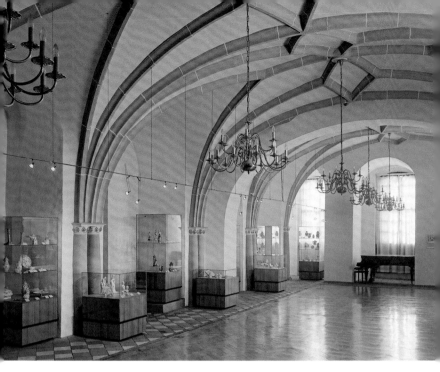

Porzellangalerie

eines Ziegelbodens belegt, der noch heute in Teilen erhalten ist. Charakteristisch ist das spätgotische Rippengewölbe, das am Gewölbescheitel eine unregelmäßige Rautenlinie ausbildet. Beim Renaissanceumbau nahm man in der Großen Hofstube Ergänzungen vor. Dabei entstanden die Doppelsäulen mit ornamentierten Rundkapitellen. Sie stimmen in ihrer Form und den angebrachten Steinmetzzeichen mit den Säulen des Portals an der Hoffassade des Nordflügels überein. Die beiden massiven Gurtbögen sind wohl ebenfalls eine spätere Hinzufügung. Über ihnen wurden im 18. Jahrhundert die tragenden Wände des ersten Obergeschosses errichtet. Die Große Hofstube wurde später zur Schlosskirche umgewidmet und als solche bis ins 20. Jahrhundert genutzt. Heute dient sie als Porzellangalerie und Museumsempfang sowie als Veranstaltungssaal.

Zu Ende der südlichen Eingangshalle öffnet sich das Haupttreppenhaus der Schlossanlage. Es dient dem Aufgang zur Beletage und bildet

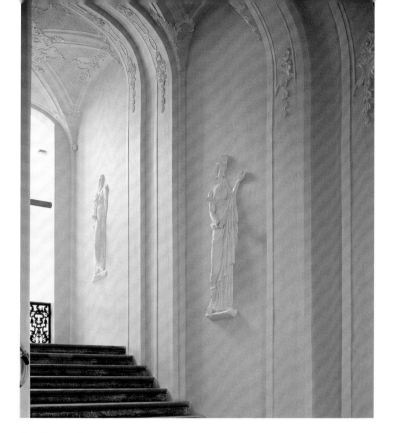

Haupttreppenhaus

damit den Auftakt der repräsentativen Raumfolge. In seiner Architektur nimmt das Treppenhaus mit den Gurtbögen und Kreuzgratgewölben die Formen der Eingangshalle auf. Gewölbe und Bögen sind jedoch durch unterschiedliche Putzstrukturen differenziert und intensiv mit Stuckornamenten im Stil des Rokoko belegt. In den Wandfeldern sind lebensgroße Relieffiguren der neun Musen angebracht. Sie wurden um 1800 von Friedrich Wilhelm Doell ergänzt. Das von Knöffel geplante und 1744 durch Gottfried Heinrich Krohne vollendete Treppenhaus wurde nach Krohnes Entwurf durch den Schlossturm überhöht. Zwei entscheidende Elemente herrschaftlicher Architektur, die Treppe zum Hauptsaal und der Schlossturm, wurden damit in einem Baukörper vereint.

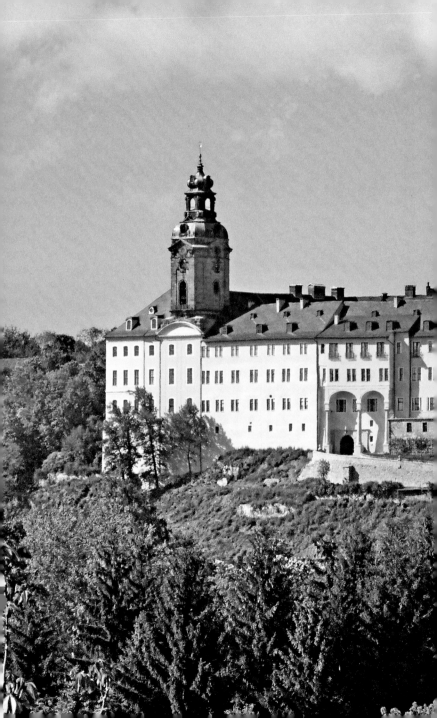

Der Südflügel des Schlosses

Der langgestreckte, zur Stadt weisende und an der Hofseite drei- bzw. viergeschossige Südflügel erhielt erst im 19. Jahrhundert seine endgültige Gestalt. Er ist im Laufe der Jahrhunderte aus verschiedenen Baukörpern zusammengewachsen. Funktional gesehen war der Südflügel bis um 1800 zweigeteilt in einen Wohnbereich im Westen und einen untergeordneten Bereich mit Stallungen und Dienstwohnungen im Osten. Noch heute ist diese ehemalige Aufteilung an den unterschiedlichen Geschosshöhen zu erkennen. Der älteste Teil befindet sich unter dem Schlossturm und stammt vermutlich bereits aus dem 13. Jahrhundert. Der Bereich bis zur Tordurchfahrt kam bald hinzu – hier stand wohl ein Wohnturm. Der weitere Südflügel entstand in den unteren Geschossen bis spätestens zum Ende des 16. Jahrhunderts. Im Zuge der Umbaumaßnahmen nach dem Brand 1573 erstand unter Georg Robin der Südflügel 1573/78 in weiten Teilen neu. Ein mittelalterlicher Turm wurde niedergelegt und an seiner Stelle durch Christoph Junghans nach 1575 ein neuer Renaissanceturm aufgeführt. Wichtig war offenbar der traditionelle Standort des Turms, der als Herrschaftssymbol gut sichtbar auf Stadt und Land hin ausgerichtet wurde.

Der Schlossbrand 1735 griff zwar kaum auf den Südflügel über, machte aber die Neuerrichtung des Schlossturms notwendig. Der Standort des Turms wurde auch jetzt nicht geändert, obwohl er nun über dem neu eingerichteten Haupttreppenhaus situiert war. Zu Beginn des 19. Jahrhundert erfolgte eine Nutzungsänderung im Südflügel, die Baumaßnahmen nach sich zog. Die fürstliche Familie dehnte ihre privaten Wohnräume jetzt auf den gesamten Südflügel aus. Fürst Friedrich Günther ließ sich nicht nur 1816 bis 1820 durch Wilhelm Adam Thierry im Erdgeschoss des Südflügels Wohnräume einrichten, er ließ auch bis 1819 den ehemaligen Marstall im Ostteil zu Festräumen umgestalten – den so genannten Säulensälen, die für Konzerte und Empfänge genutzt wurden. Aus statischen Gründen wurde vor den Ostteil des Südflügels bereits 1813 auch ein Altan gebaut.

Während sich der Südflügel an der Hofseite in seiner äußeren Erscheinung eindeutig dem Westflügel unterordnet, bestimmt er zur Stadt hin die äußere Erscheinung von Schloss Heidecksburg: Er ist die Krone der Stadt. Sein Gesamtbild wird durch seine unendliche Länge von 160 Metern bestimmt. Der Südflügel gliedert sich in fünf so genannte

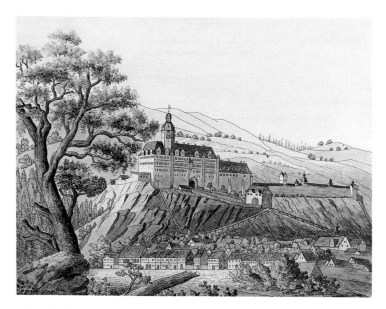

Schloss Heidecksburg vor 1685, Zeichnung von Georg Reinhardt nach einem verschollenen Gemälde, 1939

Häuser, die ursprünglich zu unterschiedlichen Zeiten aufgeführt wurden. Diese Unterteilung ist teilweise an unterschiedlichen Geschosshöhen und trennenden Brandmauern sowie der sich unterscheidenden Anzahl der Etagen und Brechungen der Fassadenflucht zu erkennen.

Das heute eher schlicht wirkende drei- bzw. viergeschossige Bauwerk war bis zu Beginn des 18. Jahrhunderts durch kräftige Gesimse mit aufgesetzten Ornamenten gegliedert. Bauplastischer Schmuck überzog die Fenstergewände und die volutengeschmückten Zwerchhäuser. Darüber hinaus belebten zahlreiche Schornsteine die Dachzone des Schlosses. An der Südwestecke befand sich ein aufragender Schlossturm, den eine welsche Haube mit aufgesetzter Laterne krönte.

Heute lockern nur noch das große Schlosstor und der Schlossturm die Monumentalität der Fassade auf. Das Schlosstor ist der alte Hauptzugang zur Heidecksburg. Er befand sich ehemals in der Mitte des Flügels, bis dieser nach Osten verlängert wurde. Eine großzügige Doppelbogenstellung mit Vollsäulen nobilitiert den Eingang. Die Bogenstellung ist ausschließlich auf Fernwirkung gestaltet. Hinter dem linken

Bogen ist das alte Renaissanceportal, der eigentliche Eingang, erhalten. Durch den mit Bossensteinen gezierten Bogen gelangt man über einen geschwungenen Tunnel in die Mitte des Schlosshofes.

Der Schlossturm

Der 44 Meter hohe Schlossturm gibt der Fassade ihre Unverwechselbarkeit. Bemerkenswert ist die Lage des Turms über dem Haupttreppenhaus des Schlosses. Es ist jene Stelle, an der bereits im Mittelalter ein Turm stand und auch der Renaissanceturm aufgeführt wurde. Diesen nachweisbaren traditionsreichen Ort wollte man unbedingt beibehalten. Er stand für Herrschaft und Tradition von Ort und Dynastie.

Das Innere des Südflügels beherbergt heute Raumkunstwerke mit Ausstattungen aus unterschiedlichen Zeiten, so dass ein Gesamtüberblick über die höfische Wohnkultur gegeben werden kann. Im Gegensatz zum Nord- und später zum Westflügel, wo sich die Repräsentationsräume befanden, beherbergte der Südflügel stets die privaten Wohnräume der Grafen und späteren Fürsten. Sie wurden immer wieder erneuert, modernisiert und ergänzt. Sie stellen daher keine stilistische Einheit, sondern eine Zusammenschau fürstlicher Wohnkultur verschiedenster Jahrhunderte dar. An der Hofseite verläuft sowohl im ersten als auch im zweiten Obergeschoss ein Korridor, die Wohnräume liegen an der Südseite mit Blick auf das Saaletal. Die Südseite war immer die bevorzugte Seite in den Schlössern, da die Sonne hier im Winter ausreichend Licht spendete und zu einer höheren Innentemperatur beitrug. In Rudolstadt kommt hinzu, dass die Südseite auch vom Hof und dem dortigen Lärm abgeschieden war. Zudem war von hier der Blick in das Tal auf die Stadt und die von Saalfeld nach Jena führende Straße möglich, die nachweislich von der fürstlichen Familie beobachtet wurde, wie Aufzeichnungen über vorbeifahrende Kutschen belegen. Erst im 19. Jahrhundert wurden die Flure partiell aufgeteilt und manchmal zu Wohnräumen umgestaltet.

Ehemalige Gemächer im ersten Obergeschoss

Heute werden die ehemaligen Gemächer im Südflügel über das Haupttreppenhaus im Westflügel erreicht. Es befinden sich jedoch weitere, heute verborgene Treppen im Südflügel, die für die Bewohner ehemals eine bequeme Kommunikation zwischen den Etagen erlaubten.

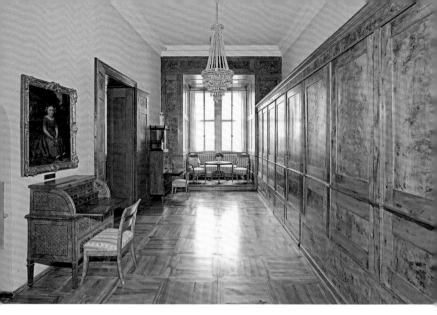

Biedermeiergarderobe

Die Biedermeiergarderobe

Im ersten Obergeschoss des Südflügels befand sich die private Wohnung von Fürstin Anna Luise von Schwarzburg (1871–1951), Gattin des letzten Fürsten Günther Victor von Schwarzburg-Rudolstadt (1852–1925), dessen Appartement im Erdgeschoss lag. Vom hofseitigen Flur gelangt man zuerst in die so genannte Biedermeiergarderobe. Die schlichten Einbauschränke an der Längswand sind aus schwedischer Birke und wurden im letzten Drittel des 19. Jahrhundert eingebaut. Sie sind genau den Raummaßen angepasst. Bemerkenswert ist die dazugehörige Sitzgruppe in der vertäfelten Fensternische, die ebenfalls aus schwedischer Birke gearbeitet ist. Der ganze Raum strahlt Behaglichkeit aus und ist auf die Bequemlichkeit seines Bewohners abgestellt.

Das Tapetenzimmer

Die Ausstattung des anschließenden Tapetenzimmers war ursprünglich nicht Bestandteil der Heidecksburg. Im 19. Jahrhundert befand sich hier das zur Garderobe gehörige Schlafzimmer. Daran erinnern noch

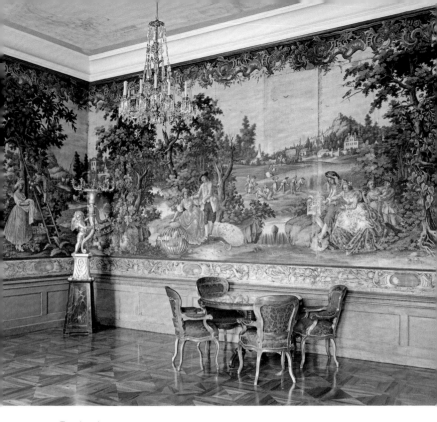

Tapetenzimmer

die beiden großen Ankleidespiegel in einer der beiden Fensternischen. Auch die Deckenbemalung ist noch ursprünglich. Seinen Namen hat der Raum von der aus Schloss Oppurg stammenden Wandbespannung. Sie ist von einem unbekannten Thüringer Künstler in der Mitte des 18. Jahrhunderts hergestellt worden und imitiert mittels Leimfarbenmalerei einen Bildteppich. Die Darstellungen zeigen reich gekleidete Paare in der freien Natur, und zwar im Wechsel der vier Jahreszeiten. Das große Sommerbild nimmt die Längswand ein. Im Hintergrund wird das Korn geerntet. Auch links im Vordergrund ist eine Garbe mit einer Sichel zu sehen. Für den Herbst steht die Obsternte. Auf den Frühling verweist das Konzert im Schlossgarten, auf den Winter die schlittschuhlaufenden Paare auf der zugefrorenen Wasserfläche.

Das Damenschreibzimmer

Auf das Tapetenzimmer folgt das sekundär möblierte Damenschreib-
zimmer. In ihm wird ein bemerkenswerter Kamin mit Spiegelaufsatz
präsentiert. Der Kamin ist aus polierten Platten von Döschnitzer Mar-
mor zusammengesetzt. Diese heimische Gesteinsart mit ihrem Wech-
selspiel aus anthraziter Grundfarbe und bräunlich variierenden Ein-
schlüssen wurde hier, wie in der Galerie des Westflügels, als Marmor-
äquivalent verwendet.

Der Goldene Salon

Höhepunkt der Raumfolge des ersten Obergeschosses ist heute der
Goldene Salon. Er wurde 1891/92 im Neorokoko eingerichtet. Die ge-
prägte goldene Tapete und die vielen goldenen Verzierungen haben
ihm seinen Namen gegeben. Landschaftsdarstellungen mit einer An-
sicht von Schwarzburg sowie einer Ansicht von Rudolstadt in den Su-
praporten stellen den Bezug zur Dynastie her. Sie wurden 1892 von
Gottfried Seltenhorn geschaffen. Alle übrigen Bilder und Kommoden
stammen aus dem 18. Jahrhundert. Die Ausstattung des Raumes ist
durchaus typisch für das 19. Jahrhundert. Der Adel besann sich ab dem
zweiten Viertel des 19. Jahrhunderts vermehrt auf seine Vergangenheit
und das Rokoko galt als die Hochzeit höfischer Kultur. Vergleicht man
die Schnitzereien und Stuckaturen mit denen der Staatsgemächer im
Westflügel, bemerkt man, dass sie flächiger gearbeitet sind. Das Über-
maß der Vergoldungen kopiert das barocke Versailles Ludwigs XIV. in
einer Weise, wie sie in Deutschland nie üblich war und erst im 19. Jahr-
hundert aufkam.

Das so genannte Tafelzimmer (Raum Zeitschichten)

Neben dem Goldenen Salon an der Hofseite befindet sich ein Raum, in
dem die Geschichte der Heidecksburg besonders gut ablesbar ist. Er
bestand bereits im Mittelalter. Beim Schlossbrand 1573 wurde er in Mit-
leidenschaft gezogen und anschließend wie der gesamte Südflügel re-
präsentativ umgestaltet. In den damals noch den ganzen Flügel von
Nord nach Süd durchmessenden Raum wurde eine Zwischendecke ein-
gebaut. Erst in der zweiten Hälfte des 17. Jahrhunderts, als die Flure an
der Nordseite angelegt wurden, wurde der Raum geteilt. Daher läuft die
ursprüngliche Decke durch die Wand nach Süden über dem Goldenen

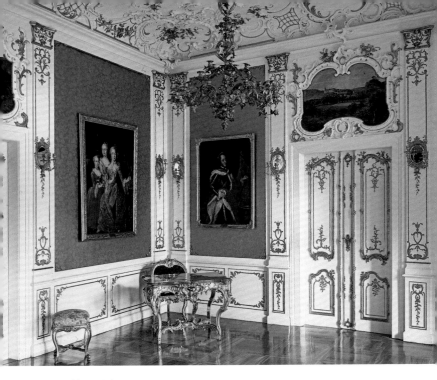

Goldener Salon

Salon weiter. Um 1720/30 erfolgte eine Umgestaltung des Raumes mit aufgemaltem Bandelwerk. Eine weitere Umgestaltung fand 1817 im klassizistischen Stil statt. Man baute eine Querwand und eine Zwischendecke sowie neue Türöffnungen ein. Bereits um 1870 wurde der Raum wieder neu gestaltet, diesmal im Stil der Neorenaissance. Es wurde erneut eine Querwand eingefügt sowie eine Zwischendecke und Türöffnungen. Erst 1988 wurden die Zwischendecken entfernt, so dass heute wieder die Decke des 16. Jahrhunderts zu sehen ist. An der Wand sind noch Farbreste der Anstriche aus der Zeit nach 1572 erkennbar, etwa in den Wölbungen der Fensternischen an der Nordwand. Ebenso haben sich hier Farbreste aus der ersten sowie aus der zweiten Hälfte des 17. Jahrhunderts erhalten. In den Fensterlaibungen sieht man Bandelwerkornamentik aus der ersten Hälfte des 18. Jahrhunderts. Die teilweise freigelegte Ofennische an der Ostwand zeigt die Wandgestaltung der Neorenaissance.

Delmenhorster Gemach, Decke ▶

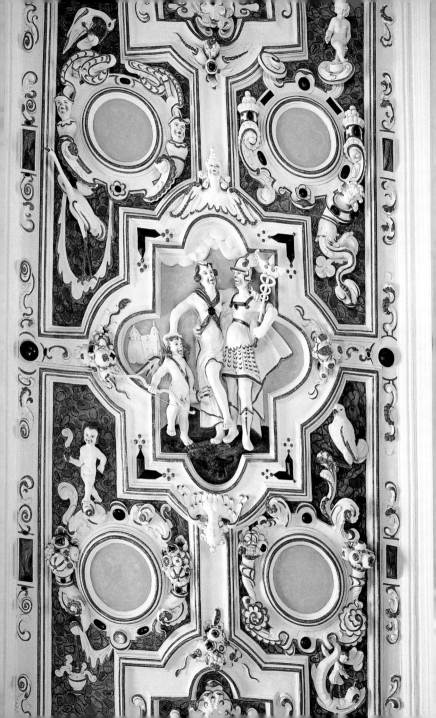

Das Delmenhorster Gemach

Ältester überkommener Raum im ersten Südflügel ist das so genannte Delmenhorster Gemach an der Hofseite. Es hat den Brand von 1735 unbeschadet überstanden. Erhalten ist die aufwendige, in drei nahezu gleich gestaltete Felder aufgeteilte Decke. Ihre Stuckaturen mit figürlichen Szenen sowie Roll- und Knorpelwerk stammen von 1636. Sie werden Heinrich Schacht aus Verden an der Aller zugeschrieben. Der Raum ist eine Inkunabel des Manierismus in Thüringen. Bereits 1896 wurden Ergänzungen an der Decke vorgenommenen, das nördliche Relief ist heute jedoch teilweise zerstört. Im figürlichen Mittelrelief sieht man Merkur mit seinem charakteristischen schlangenumwundenen Stab sowie Amor mit Bogen und Pfeilköcher, die beide von Venus beherrscht werden. Seinen Namen erhielt der Raum nach der Gräfin Aemilie Antonie von Oldenburg und Delmenhorst (1614–1670), der zweiten Ehefrau Ludwig Günthers I. (1581–1646). Graf Albrecht Friedrich von Barby (gest. 1641) war seit 1633 mit Sophie Ursula von Oldenburg und Delmenhorst (1601–1642) verheiratet. Er musste 1635 aus seiner vom Dreißigjährigen Krieg betroffenen Grafschaft in das ruhigere Rudolstadt fliehen. Seine hier geborene Tochter Aemilie Juliane (1637–1706) heiratete 1665 Graf Albert Anton von Schwarzburg-Rudolstadt (1641–1710). Es wird vermutet, dass der Raum der geflüchteten Grafenfamilie als Hofstube diente und das Gebäude hinter Amor im Mittelrelief Burg Barby darstellt. Das südliche Relief zeigt die Jagdgöttin Diana mit der Mondsichel auf dem Haupt zusammen mit ihrem Bruder Apoll. In einer Wandnische an der Westseite sowie in der Fensternische zum Norden haben sich zudem Reste der ursprünglichen Raumausmalung erhalten.

Die Oldenburger Galerie

Auf das Haus Oldenburg geht auch der Name der Oldenburger Galerie zurück. Er stammt von einer Bilderfolge, die für Graf Christian von Oldenburg und Delmenhorst (1612–1647) 1639 vom Maler Wilhelm de Saint-Simon angefertigt wurde und auf dem Erbwege über Gräfin Aemilie Antonie, eine Schwester Graf Christians, nach Rudolstadt gelangte. Fürst Ludwig Günther II. ließ die Bilder 1760 vor den Gemächern seiner Frau, der Fürstin Sophie Henriette (1711–1771), aufhängen, wodurch die Oldenburger Galerie entstand. Der Raum wurde vom Brand 1735 ebenfalls nicht in Mitleidenschaft gezogen, so dass sich hier noch die frühbarocke Stuckdecke aus der Zeit um 1700 erhalten hat.

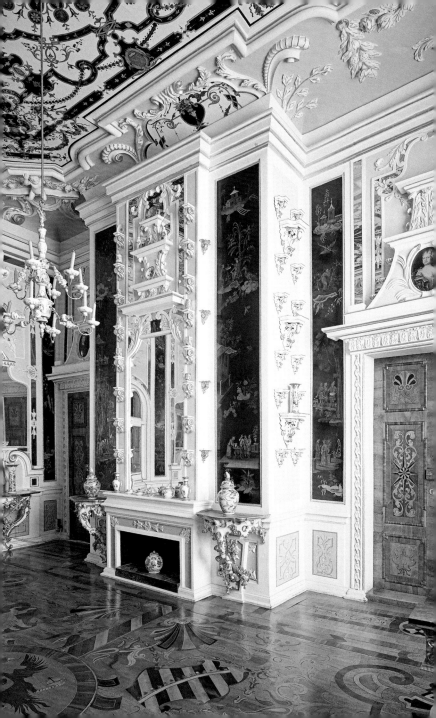

Das Spiegelgemach

Auch aus der Zeit vor dem Brand 1735 stammt das 1729 vollendete Spiegelgemach, das von der Oldenburger Galerie aus betrachtet werden kann. Seine Planung ist dem Umfeld Matthäus Daniel Pöppelmanns (1696/97–1750) zuzuordnen. Es ist eines der frühesten Spiegelgemächer Deutschlands und zugleich als Porzellankabinett gestaltet. Der Raum war kein privater Wohnraum, er diente der Repräsentation. Spiegelkabinette wurden ab dem 17. Jahrhundert und vor allem im 18. Jahrhundert eingerichtet. Die Räume beeindruckten bereits durch ihr bloßes Vorhandensein. Zugleich vervielfältigten die Spiegel die im Raum aufgestellten Kunstwerke illusionistisch und vermehrten damit die Pracht. Vor den teilweise spiegelverglasten Wänden sind auf zahlreichen Konsolen Porzellanfiguren und -gefäße aufgestellt. Diese steigern den kostbaren Eindruck des Raumes. Malereien in der Art von Lacktapeten mit Chinamotiven unterstreichen den exotischen Eindruck des Gemachs und offenbaren zugleich die Chinabegeisterung jener Zeit. Das im aufwendig intarsierten Boden gezeigte Staatswappen sowie auf Kupfer gemalte Porträts von Regenten des Hauses Schwarzburg und ihrer Gemahlinnen über den Türen stellen den Bezug zum Fürstenhaus her. Dargestellt sind Gräfin Aemilie Juliane in späten Lebensjahren, Fürst Albert Anton, in dessen Todesjahr die Erhebung in den Reichsfürstenstand fiel, Anna Sophie, Ludwig Friedrich (1667–1718) sowie Sophie Wilhelmine (1693–1727) und Friedrich Anton. Die Deckenmalerei ist nach einem Vorlagenblatt Daniel Marots (1663–1752) angefertigt worden. Bemerkenswert ist der Spiegel in der Nordwestecke des Kabinetts, der absichtlich gekrümmt ist und daher die Gegenstände verzerrt wiedergibt. Dies steigert den Eindruck der optischen Täuschung.

Das zweite Obergeschoss

Das zweite Obergeschoss diente vor allem im 19. Jahrhundert den Schwarzburger Fürsten als Wohngemächer. Auch hier erschließt ein Flur an der Hofseite die Appartements. Eine erste einheitliche Gestaltung erfolgte um 1808/09. Eine tiefgreifende Umgestaltung, die die Räume bis heute prägt, fand ab 1871 statt. Damals verlobte sich Fürst Georg Albert von Schwarzburg-Rudolstadt (1838–1890) mit Prinzessin Marie Alexandrine Elisabeth Eleonore von Mecklenburg-Schwerin (1854–1920). Anlässlich der im Mai ausgesprochenen Verlobung wurde die schriftlich vom Brautvater Friedrich Franz von Mecklenburg-

Schwerin (1823–1883) zugesagte Mitgiftsumme von 23 333 Preußischen Talern als zu erwartender Bestandteil des fürstlich schwarzburgischen Hausvermögens zu Umbauarbeiten und Neueinrichtung der zukünftigen Privatgemächer des Fürstenpaars verwendet. Die zukünftige Landesherrin sollte die Gemächer der verstorbenen Mutter Georg Alberts, Auguste (1793–1854), beziehen, die daher neu ausgestattet werden sollten. Zwar wurde die Verlobung bereits im späten Juli 1871 auf Bestreben der Brauteltern gelöst und die Mitgiftsumme, von der die Ausstattung beglichen werden sollte, gelangte nicht nach Rudolstadt, doch waren die Auftragsvergaben zu diesem Zeitpunkt schon nicht mehr rückgängig zu machen und Fürst Georg beschloss, die von Baurat Rudolf Brecht (geb. 1828) unverzüglich neugestalteten Räume nun allein als Wohnung zu nutzen. Das kleine Land trug noch jahrelang an der Abzahlung der Kosten für die Zimmer. Fast das gesamte Parkett und die meisten Rahmenfüllungstüren mit den charakteristischen Türbekrönungen, Kassettenfeld auf Akanthuskonsolen, stammen aus dieser Zeit. Nach dem Tod Georg Alberts 1890 erfolgte bereits 1892/96 eine Neukonzeption der Raumfolge.

Im zweiten Obergeschoss betritt man die hofseitige Galerie. Die Holzverkleidung und die Schränke an der Hofseite stammen aus der Zeit nach 1871. Der erste Raum an der Südseite hat noch seine Stuckdecke von 1735, der angrenzende Raum – das ehemalige Speisezimmer – zeigt eine prächtige Mittelrosette aus der Zeit um 1890. Im folgenden Raum hat sich zusätzlich die Wandgestaltung mit Rahmenprofil in Lorbeerornamentik und einer Gliederung der Wandflächen in Schablonenornamentik mit runden Medaillons erhalten.

Der Blaue Salon

Der folgende Raum diente als großer Salon und führt zum Höhepunkt der Raumfolge im zweiten Obergeschoss, dem Blauen Salon. Bemerkenswerterweise hat sich nicht nur die wandfeste Ausstattung des Raumes, sondern auch ein Großteil seiner Möbel erhalten. Sie sind wie die Wände mit blauem Atlas (Seidensatin) bezogen, der elegant mit dem Schwarz und Silber bzw. Gold der Türgewände und Möbel korrespondiert. Es war bereits im Barock üblich, repräsentative Räume *en suite* auszustatten, also für Wand- und Möbelbespannung dieselben oder doch zumindest die gleichen Stoffe zu verwenden. Der Auftrag für den Blauen Salon erging an die »Breslauer Actien Gesellschaft für Möbel,

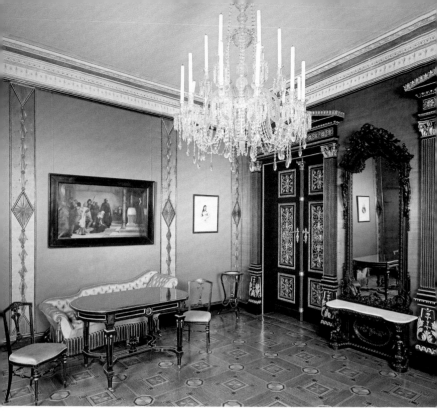

Blauer Salon

Parquet und Holzarbeiten vorm. Gebrüder Bauer/Berlin«. Von ihr stammen das Doppelfauteuil und das tiefgeschweifte Sofa sowie drei Polsterstühle. Früher standen im Raum noch fünf weitere Stühle, zwei weitere Fauteuils und eine so genannte Fantasie Chaiselongue, die sich jedoch nicht erhalten haben. Auch der Kachelofen in der Zimmerecke wurde speziell für den Raum angeschafft. Ursprünglich war hier das Boudoir für die Fürstin vorgesehen.

An die Räume für Marie Alexandrine Elisabeth Eleonore sollten sich ursprünglich die für Georg Albert vorgesehenen Gemächer anschließen. Sie wurden im neogotischen Stil gestaltet und werden heute hauptsächlich von der Museumsverwaltung genutzt.

Die Säulensäle im Erdgeschoss

Die so genannten Säulensäle im Erdgeschoss des Ostteils des Südflügels gehören erst seit Beginn des 19. Jahrhunderts zu den landesherrlichen Wohnräumen – wie auch alle anderen in diesem Bereich liegenden Räume. Vorher war dieser Abschnitt des Südflügels dem östlichen Schlosshof, der den Pferden vorbehalten war, zugeordnet. Auch an der Stelle der Säulensäle befanden sich Pferdeställe. 1816 begannen hier für Fürst Friedrich Günther durch Wilhelm Adam Thierry die Umbauten der Stallungen zu einer Folge von Sälen für kleinere Konzerte, Empfänge und Feste. 1819 waren die Maßnahmen abgeschlossen. Sie standen in Zusammenhang mit der Gestaltung von Privatgemächern für den Fürsten und seine Gemahlin im Erdgeschoss des Südflügels. Die Säulensäle selbst setzten sich aus ehemals vier Zimmern zusammen: zwei kleinen nebeneinander angeordneten Vorräumen an der Westseite, einem großen dreischiffigen Saal in der Mitte (heute unterteilt) und einem kleineren, ebenfalls dreischiffigen Saal an der Ostseite. Die beiden Säle haben ein Kreuzgewölbe mit aufgemalter dezenter Blattornamentik, das auf ionischen Säulen bzw. Wandpfeilern ruht. Die Säulenstellung geht dabei auf die Dreischiffigkeit des ehemaligen Marstalls zurück: In der Mitte befand sich der Gang, zu beiden Seiten waren die Boxen angeordnet. Im mittleren Saal ist das Wappen von Schwarzburg-Rudolstadt und das von Anhalt-Dessau (für die Gemahlin Amalie Auguste von Anhalt-Dessau) in kunstvollem Parkett angebracht worden. Beide Säle sind in halber Wandhöhe mit Holzpaneelen verkleidet. Der Altan vor der Südfassade stammt von 1813. Die Terrasse diente zugleich zur Aufstellung von Orangen- und Zitronenbäumen. In den 1890er Jahren wurden der erste der Säulensäle als Speisesaal genutzt, der mittlere als Wohnraum.

Der Nordflügel des Schlosses (Altes Schloss)

Der Nordflügel beherbergt die ältesten Bauteile des Schlosses. Hier stand die alte Burg der Schwarzburger Grafen, deren Reste sich teilweise noch im Keller erhalten haben. Die vom Hof abgewandte Seite des Flügels liegt offenbar über der alten Burgmauer und hat daher einen gekrümmten Grundriss. 1571/72 entstand aus mehreren Vorgängerbauten der Nordflügel. In diesem Bereich befanden sich unter anderem die 1517 geweihte Schlosskapelle und ein Turm. Die 1508 unterkellerte gotische Halle ist als alte Hofstube zu identifizieren. Der von vier Säulen gestützte zweischiffige Raum mit Kreuzgratgewölbe befindet sich an der Stelle des früheren Burgzwingers und nimmt die alte Rundung der Außenmauer der ehemaligen Burg auf.

Bei der Schaffung des Nordflügels wurde der Turm abgetragen. Anstelle einer spätmittelalterlichen, der hl. Margaretha geweihten Burgkapelle entstand nach Plänen von Robin und dem Arnstädter Baumeister Christoph Junghans eine dreischiffige Schlosskapelle mit hölzernem Tonnengewölbe und einer Altarapsis im Norden. Der Hauptzugang befand sich vom Schlosshof aus links neben dem heutigen Eingang anstelle eines der Fenster. Nach dem Brand 1573 wurde die Schlosskapelle 1576 neu geweiht. Ab 1590 erhielt sie eine neue Ausstattung. Auch das triumphbogenartige Doppelportal des Nordflügels zum Hof hin entstand nach dem Brand. Als Schöpfer kommen Georg Robin oder Nikolaus Bergner in Frage. Säulen dorischer Ordnung tragen einen attikaähnlichen Aufbau mit zwei Durchfahrten. Die rechte bildete den Haupteingang in den Flügel. Sie wird durch zwei gekuppelte Halbsäulen hervorgehoben. Der linke Durchgang zeigt nur eine Halbsäule. Ob die Skulpturenausstattung zur ursprünglichen Gestaltung gehört, ist nicht endgültig geklärt. Über den Scheitelpunkten der Portale stehen Fortitudo und Iustitia, in einer zentralen rundbogigen Nische die Figur der Caritas. Sie wird begleitet von Fides (links) und der Spes (rechts). Durch das dahinterliegende Treppenhaus gelangte man in das erste Obergeschoss und auch in die Herrschaftsstände der Kapelle im Nordflügel. Das Eingangsportal mit seinen Löwenköpfen ist noch vorhanden.

An der Ostseite des Nordflügels befand sich im ersten Obergeschoss die große Saalstube. Sie wurde nach der Erhebung Rudolstadts zur Residenz 1671 umgebaut und erhielt eine neue Ausstattung mit einer Kassettendecke, in die 33 Leinwandbilder vom Maler Valentin zwischen

Gotische Halle

blechernen Rosen eingelassen waren. Ab 1665 wurde sie wiederholt für Theateraufführungen genutzt.

Dem Brand von 1735 fiel auch der gesamte Nordflügel zum Opfer. Von der ehemaligen Kapelle haben sich nur geringe Reste wie zum Beispiel Pfeilerstellungen und fein bearbeitete Gewändeportale erhalten. Krohnes Idee einer Schlosskapelle auf quadratischem Grundriss im Nordflügel wurde nicht verwirklicht. Es entstand kein neuer Sakralbau auf der Heidecksburg. Der Nordflügel wurde erst ab 1786 auf den alten Fundamenten, im Inneren schmucklos, wieder aufgebaut und zu Beginn des 19. Jahrhunderts vollendet. Die schlichte ungegliederte Hoffassade stammt aus dem frühen 19. Jahrhundert und erhielt ihre endgültige Gestalt erst nach 1807. In den Obergeschossen entstanden Räume für die Ministerien am Hofe und ein Theatersaal, der 1796 eröffnet wurde. Bauleiter war Wilhelm Adam Thierry, der Nachfolger von Peter Caspar Schellschläger. Bis auf die gewölbte Halle im Erdgeschoss ist die Anordnung der Räume im Nordflügel das Resultat von Umbauarbeiten im späten 18. und frühen 19. Jahrhundert.

Unter dem Nordflügel ist der alte Schlossbrunnen – der Tiefe Brunnen – gelegen. Er wurde vermutlich Anfang des 15. Jahrhunderts von Bergleuten aus dem nahegelegenen Könitz bis auf das Niveau der Saale

Nordflügel, Portal

in den anstehenden Felsen getrieben. 1508 wird er erstmals genannt, bereits 1529/30 legte man jedoch auch eine Wasserleitung mit Holzröhren auf das Schloss.

An der Nordecke des Flügels steht das von Krohne 1754/57 errichtete Waschhaus. Dieser ansonsten schmucklose Bau ruht auf einem rustizierten Sockelgeschoss. Geplant war, später noch zwei weitere Geschosse auf das Gebäude aufzusetzen. Über dem Waschhaus im Erdgeschoss wurde die Bettmeisterei untergebracht.

Marstall und Reithaus

Der östliche Bereich des Schlosshofs hinter der Schlossauffahrt war einst den Pferden vorbehalten. Die Pferdezucht und Pferdedressur hatte am Rudolstädter Hof eine herausragende Bedeutung. Die Rudolstädter Grafen und Fürsten hatten nämlich das Amt des Reichsstallmeisters inne. Den Schwerpunkt auf die Präsentation der über die territorialen Grenzen hinaus berühmten Zucht von Rassetieren zu legen, hatte Symbolcharakter, da die Fürsten auf diese Weise ihr vom Kaiser verliehenes Amt veranschaulichen konnten. Ausbildungen auf der Reitbahn am Rudolstädter Hof waren bekannt und begehrt. Um 1700 gab es in Rudolstadt 224 Pferde. Jährlich wurden Pferde zur Zucht gekauft und ein intensiver Tauschhandel betrieben. 1771 waren 41 Personen für den Marstall angestellt und es gab eine eigene Marstallbibliothek. Erst nach 1805 ließ die Beschäftigung mit der Pferdezucht deutlich nach. Ein ungeklärtes Fohlensterben und Beschwerden der Forstbehörden über Waldschäden, die Pferde verursachten, führten 1805 zur Entscheidung, den Marstall stark zu verkleinern und das Gestüt im nahegelegenen Cumbach (heute ein Stadtteil von Rudolstadt) aufzugeben. 1806 wurde das Heilige Römische Reich Deutscher Nation aufgelöst, womit auch das Amt des Reichsstallmeisters erlosch.

Noch an der Wende zum 16. Jahrhundert befanden sich Pferdeställe und Wagenremisen am Fuß des Schlosses in der Stadt. Später verlegte man die Stallungen auf das Schloss. Noch heute steht im östlichen Teil des Schlosshofes an der Nordseite der langgestreckte eingeschossige

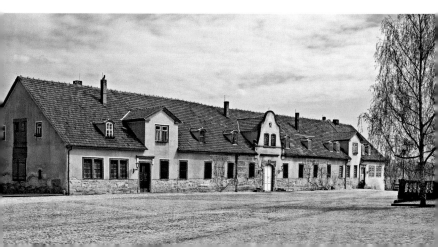

Bau des ehemaligen Marstalls. Er ist um 1720 unter Einbeziehung älterer Bauteile entstanden. So wurde an der Nordseite ein Rundturm von der mittelalterlichen Burganlage integriert. Vermutlich war der Marstall ehemals mit Fassadenmalereien geschmückt. Sein endgültiges Aussehen erhielt das Gebäude nach 1817. Im Jahr 1877 wurde zudem ein Mittelrisalit eingefügt, um der Fassade eine repräsentativere Erscheinung zu geben. Damals wurde der Marstall einheitlich ocker gestrichen. Der zentrale geschweifte Giebel mit dem schwarzburgischen Doppeladler stammt von 1906 und schmückt die ansonsten schlichte Hofseite. In diesem Gebäude wurden nach 1819, als im Südflügel die Säulensäle eingerichtet wurden, die verbliebenen Pferde untergebracht.

Schöner Brunnen

Zwischen Marstall und Säulensälen ist eine Pferdeschwemme gelegen. Dieses große Wasserbecken diente zur Reinigung der zahlreichen Pferde. 1760 erhielt sie statt eines hölzernen ein steinernes Geländer. Ebenfalls zwischen Marstall und Südflügel steht als Abschluss des Hofes zur mittleren Terrasse der so genannte Schöne Brunnen. Er wurde erst 1868 aufgestellt, als der Ostbereich des Schlosshofes neu gestaltet wurde. Seither ist er der Blickfang am östlichen Ende des Schlosshofs und Auftakt für den Schlossgarten, der sich auf den tiefer gelegenen Terrassen erstreckt. In einem kreisrunden Brunnenbecken erhebt sich ein viereckiger abgestufter Pfeiler, den zwei Putti bekrönen. Diese tragen eine Laterne. An den vier Seiten des Pfeilers sind wasserspeiende Medusenmasken angebracht, aus deren Mundöffnungen sich Wasser in muschelförmige Überlaufschalen ergießt.

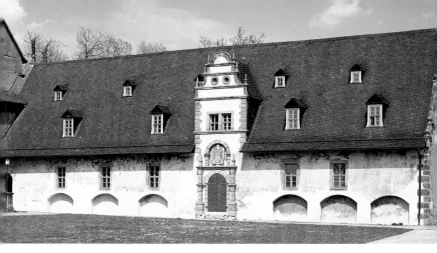

Reithaus

Der Brunnen stammt von der Firma »F. Kahle & Sohn Potsdam«, die Skulpturen schuf Otto Büchting (1827–1893).

Über zwei doppelläufige Rampen mit gemeinsamem Mittelpodest wird die so genannte mittlere Terrasse erreicht. An ihrer Nordseite steht das 1610/11 errichtete Reithaus, damals als Tummelhaus bezeichnet. Die Mittelachse des 25 Meter langen rechteckigen eingeschossigen Baus mit steilem Satteldach wird von einem zentralen Zwerchhaus mit kleinen Obelisken betont. Hier befindet sich im Erdgeschoss ein säulenflankiertes rundbogiges Eingangsportal, das vom schwarzburgischen Wappen bekrönt wird. Bemerkenswert sind die Reste der Fassadenmalerei in Kalkseccotechnik, die ein Reitergefecht bzw. Reitturnier darstellen. Der Entwurf zur Malerei wird Giovanni Maria Nosseni (1544–1620) zugeschrieben, als Urheber kommt aber auch der in der Region tätige Maler Seivert Lammers (1648–1712) in Betracht, der im nahegelegenen Leutenberg vergleichbare Malereien schuf. Darüber hinaus soll Johann Heinrich Siegfried (Seyfried) (1640–1715) 1778 an der Ausführung beteiligt gewesen sein. Der heutige Gesellschaftspavillon an der Ostseite kam 1663 hinzu. Das Reithaus diente dazu, unabhängig vom Wetter Pferde zu dressieren und Pagen auszubilden. Vermutlich bestand diese Form der Nutzung bis etwa 1870. Hier fanden auch Turniere statt, ebenso auf dem ehemals davor gelegenen Turnierplatz. Noch 1793 wurde hier nachweislich ein Mittelalterfest mit einem Ritterturnier »nach Art und Weise der alten deutschen Vorfahren« veranstaltet.

Die Vorgebäude des Schlosses

Westlich und nördlich des Schlosses, über eine Durchfahrt im Westflügel zu erreichen, befanden sich die Wirtschaftsgebäude und Remisen des Schlosses. Westlich davon lag das auch als Oberforstmeisterei bezeichnete Jägerhaus mit einem sich anschließenden Tiergarten. Hier dürfte die bereits 1418 erwähnte Vorburg gelegen haben. Später wurde das westliche Vorfeld des Schlosses als Schutte bezeichnet. Spätestens 1664 entstanden hier neue Wagenremisen.

Historisch gesehen handelt es sich bei der Westseite der Heidecksburg also um die Rückseite des Schlosses. Von dieser Seite kommen heute die meisten Besucher. Ehemals bekam ein Fremder diesen Bereich nicht zu sehen – der Haupteingang lag im Südflügel, das Schloss wurde von der Stadt aus aufgesucht. Erst 1801 erfolgten der Bau der so genannten Chaussee durch den Baumgarten (an der Nordseite des Schlossberges) und die Aufstellung der Löwen am Eingang im Tal sowie 1808 der zweispurige Ausbau des so genannten Chaisenweges – der heutigen Schlossstraße.

Die ehemaligen Remisenbauten umschließen noch heute an zwei Seiten einen dreieckigen Platz. Zwischen Remise und Nordflügel steht ein zweigeschossiges Gebäude. Es wurde von Krohne um 1752 als neues Küchengebäude errichtet und befindet sich im ehemaligen Schloss- bzw. Burggraben, dem Hundsgraben, der in Resten noch heute zwischen Remisenbauten und Nordflügel erhalten ist. Später kam ein weiterer Wirtschaftsbau hinzu. Die Küche verblieb bis in das 20. Jahrhundert im Erdgeschoss des Westflügels.

Ehemals befand sich auch direkt vor dem Westflügel eine Remise. Die alten Ställe gegenüber dem Westflügel wurden aber bereits 1805 niedergelegt. An ihrer Stelle entstand 1812 für Fürstin Karoline Louise (1771–1854) ein schlichtes Gebäude für gesellige Teestunden mit einer kleinen Gartenanlage – das Teehaus. Es handelt sich um ein eingeschossiges ockergefasstes Gebäude mit einem flachen Dreiecksgiebel zum Garten.

Weitere Kutschenremisen befanden sich an der ehemaligen nördlichen Chaussee. Nach verschiedenen Umbauten in den vergangenen 100 Jahren wurden sie als zweigeschossige Wohngebäude genutzt. Sie sind vermutlich Mitte des 19. Jahrhundert gebaut worden.

Gegenüber dem Schloss erhebt sich die Gebäudegruppe des Jägerhofs. Er wurde 1696 als »neues Haus im Hain hinterm Schloß zu Rudol-

Teehaus

stadt« bezeichnet und wohl um 1665 erbaut. Der Jägerhof setzt sich aus mehreren wiederholt umgestalteten Gebäuden zusammen. Es handelt sich um vier zweigeschossige Fachwerkgebäude mit Satteldach. Drei davon bilden eine U-förmig angeordnete Gebäudegruppe, die einen mit Kopfsteinen gepflasterten Hof umschließt. Das vierte Gebäude steht abseits im Norden. Ehemals gab es noch ein fünftes Haus. Bereits 1697 wird auch eine beim Jägerhof gelegene neue Reitbahn erwähnt. Hinter dem Jägerhof erstreckte sich ein Garten, an den sich auf dem angrenzenden Höhenzug – dem Hain – ein Tiergarten (anfänglich nur ein Geflügelgarten) anschloss, der 1666 einen neuen Wildzaun erhielt. 1668 kam es zur Erweiterung des Wildgartens. In den Jahren 1696 bis 1703 wurde hier schließlich ein Lusthaus erbaut. Um die Wende zum 19. Jahrhundert wurde der Hain mit verschiedenen Gartenarchitekturen wie ein Landschaftspark ausgestattet. Das Lusthaus verschwand und am Ende des Hains wurde ein so genanntes Tirolerhaus errichtet, das 1948 niedergelegt wurde.

Jägerhof

Der Jägerhof selbst wurde bis in die Mitte des 20. Jahrhunderts »Schmiedehof« genannt, was seine ehemalige Funktion deutlich charakterisiert. Hier befanden sich Werkstätten und Lagerräume. Das Hauptgebäude – das Jägerhaus – diente als Wohnung für Bedienstete, nahm aber auch ein Backhaus, eine Küche und Pferdeställe auf. Ferner gab es hier Möglichkeiten zum Unterstellen von Wagen und für Brandfälle auf dem Schloss wurde eine Feuerspritze gelagert. Das Obergeschoss beherbergte wohl einen Heuboden. Mitte des 18. Jahrhunderts befand sich im Gebäude unter anderem die Wohnung des Oberforst- und Jägermeisters Carl Christoph von Lengefeld (1715–1775). Er war der Schwiegervater Friedrich Schillers und Autor von Schriften, die sich für die Nachhaltigkeit von Forstwirtschaft und gegen Monokultur aussprachen. Nach ihm erfolgt die Bezeichnung Jägerhaus bzw. Jägerhof für den Gesamtkomplex. Später wurde das Gebäude umgebaut, da es von Mitgliedern der Fürstenfamilie genutzt werden sollte. Im 19. Jahrhundert diente es sogar als Wohngebäude für Prinz Friedrich Günther Leopold (1821 – 1845).

Die Gartenanlagen von Schloss Heidecksburg

Bereits um 1550 wird auf der Heidecksburg ein »Neuer Garten« erwähnt, jedoch ohne genauere Angabe zu seinem Standort oder seiner Gestaltung bzw. Ausstattung. 50 Jahre später, um 1600, ist die Rede von einem »oberen« und einem »unteren« Garten, die sich möglicherweise auf die inzwischen im Zusammenhang mit dem Umbau der Burganlage zu einem Renaissanceschloss entstandenen Terrassenanlagen im unmittelbaren Anschluss an den Schlosshof befunden haben. Man muss sie sich aber als Küchengärten und zugleich auch als Lustgärten vorstellen, denn es werden neben Lusthäusern, Schwippbögen, Beeten mit »Specereien« und Gartenpflanzen auch Obstkulturen, Quitten-, Feigen- und Lorbeerbäume erwähnt, um die Graf Albrecht VII. von Schwarzburg-Rudolstadt (reg. 1571–1605) von anderen Fürstenhöfen gebeten wurde. 1603 wird ein Feigenhaus genannt, das erforderlich war, um hier die nicht winterharten Feigenbäume überwintern zu können.

Erst auf einem nicht datierten »Grundriß des Fürstl. Schlosses zu Rudolstadt (Heidecksburg) nach einer alten Zeichnung aus dem 18. Jahrhundert […]« sind auf beiden Terrassen rechtwinklige Gartenquartiere eingetragen, jedoch ohne nähere Hinweise auf ihre Nutzung.

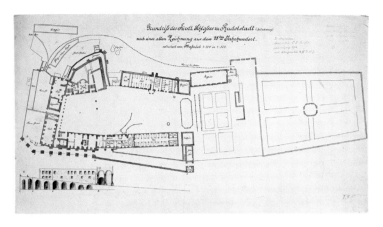

»Grundriß des Fürstl. Schlosses zu Rudolstadt (Heidecksburg) nach einer alten Zeichnung aus dem 18. Jahrhundert [...]«

Man kann aber davon ausgehen, dass es sich dabei weiterhin um die bereits erwähnten Küchengärten gehandelt hat, denn 1750 ist einem Bericht des damaligen Küchenmeisters Binder zu entnehmen, dass eine Belieferung mit Gemüse nicht mehr möglich sei, weil in diesem Jahr mit der Ausführung eines Lustgartens begonnen wurde. Im Mittelpunkt der unteren Terrasse ist ein oktogonaler Gebäudegrundriss eingezeichnet, bei dem es sich um das bis heute erhaltene Schallhaus handelt, das bereits auf Ansichten aus der Zeit um 1700 zu sehen ist. Dieser Lustgarten ist auf einer im Thüringer Landesmuseum Heidecksburg aufbewahrten, 1748 angefertigten Federzeichnung der Gesamtanlage der Heidecksburg des Leutnants und späteren Landbaumeisters Peter Caspar Schellschläger genauer und mit einer ausführlichen Legende dargestellt. Danach befand sich am östlichen Ende des Schlosshofs am Standort des heutigen Schönen Brunnens ein so genanntes Lapidarium. Darunter ist eine Sammlung von »steinmetzmäßig bearbeiteten Natursteinen« zu verstehen, in der man im vorliegenden Fall möglicherweise erhalten gebliebene, bildkünstlerisch wertvolle Bruchstücke des Renaissanceschlosses aufbewahrt hatte. Von hier führten, wie auch heute noch, zweiläufige Rampen- und Treppenanlagen zunächst zur mittleren Terrasse, die als *Campus equestris*, also als Reitplatz beschrieben wird, mit dem Reithaus im Norden. Der Reitstube entspricht als südlicher Gesellschaftspavillon das so genannte Kanonenhaus, das in

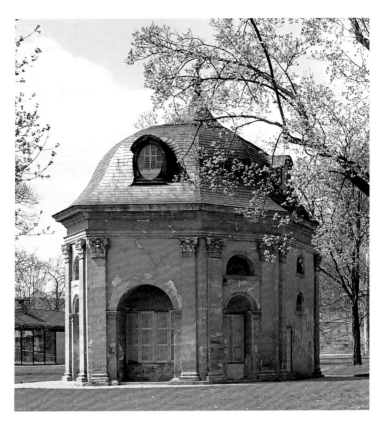

Schallhaus

der Planlegende lateinisch sinngemäß als »Gebäude für Geschütze zum Warnen vor Gefahren« bezeichnet ist. Eine nächste Rampen- und Treppenanlage, in die ein heute nicht mehr vorhandenes Pflanzenhaus, ein *Aedificium pro arboribus exteris,* das heißt ein »Gebäude für fremdartige Bäume«, eingefügt war, führt zur unteren Terrasse und damit zu dem nach barocken Formvorstellungen gestalteten Schlossgarten mit dem Schallhaus als baulichem Mittelpunkt. Nach dem bisherigen Kenntnisstand gibt es zu diesem Pflanzenhaus wie auch zu dem damaligen Pflanzenbestand keine näheren Informationen. Der von einer Mauer umgebene Schlossgarten war axial in eine von Ost nach West ausgerichtete Hauptachse und zwei nordsüdlich verlaufende Quer-

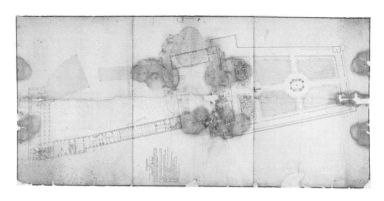

Schloss Heidecksburg, Gesamtplan des Schlossgartens, Federzeichnung von Peter Caspar Schellschläger, 1748

achsen gegliedert. Im Schnittpunkt dieser Achsen befanden sich ein Springbrunnen, der als *Fons saliens Neptuni*, also als Neptunbrunnen bezeichnet ist, und das Schallhaus, dessen Grundriss einem barocken Gartenpavillon entspricht. Mit seiner Westseite orientierte sich dieses Gebäude auf das schon erwähnte Pflanzenhaus inmitten der Treppenanlage zur mittleren Terrasse und darüber hinaus auf die dreiflügelige Schlossanlage. Die Südseite des Schallhauses war und ist auch heute noch auf das nach 1745 errichtete große Orangeriegebäude im damaligen Fürstlichen Garten Cumbach gerichtet, der auf dem gegenüberliegenden Hang des Saaletals im heutigen Ortsteil Cumbach lag. Dieses Gebäude wurde nach dem Ersten Weltkrieg in ein Alters- und Kinderheim umgebaut und ist heute ungenutzt. Der Schlossgarten gliederte sich in zwei Bereiche. Im Westen, also der Treppenanlage und dem Pflanzenhaus vorgelagert, befand sich ein so genanntes Broderieparterre, das aus zwei dekorativ gestalteten Schmuckbeeten bestand. Es folgten vier um das Schallhaus gruppierte Quartiere, über deren Gestaltung dieser Plan keine Auskunft gibt. In der nordöstlichen Ecke lag ein kleines Gartenhaus. Vor den Umfassungsmauern verliefen formgeschnittene Buchenhecken, die im Süden jedoch wegen der Blickbeziehung zur Orangerie Cumbach unterbrochen waren. In der Planlegende ist diese Hecke als *Ambulacta fabula*, als eine aus Buchen bestehende Wandelhalle bezeichnet, womit ein Laubengang gemeint war.

Eine zweite, nicht datierte und nicht signierte Federzeichnung zeigt detailliert zwei Beete des schon erwähnten Broderieparterres und zwei

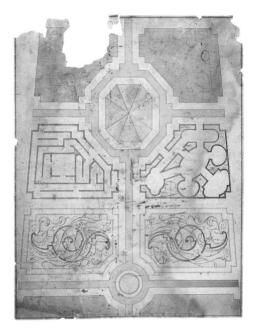

Schloss Heidecksburg, Schlossgarten, Plan Peter Caspar
Schellschläger zugeschrieben, undatiert (18. Jh.)

der das Schallhaus umgebenden Quartiere, bei denen es sich erkenn-
bar um Bosketts gehandelt hat. Als Bosketts wurden in der barocken
Gartenkunst dicht gepflanzte und geometrisch geschnittene Hecken-
bereiche aus Strauch- und Baumgehölzen bezeichnet. Eines der darge-
stellten Quartiere war als Irrgarten gestaltet. Im anderen waren meh-
rere ovale, durch Wege miteinander verbundene Plätze, so genannte
Cabinets, eingefügt, in die sich die Hofgesellschaft an heißen Sommer-
tagen zurückziehen konnte. Diese Federzeichnung wird ebenfalls
Schellschläger zugeschrieben. Abgesehen davon, dass sie nur einen
Ausschnitt des Schlossgartens wiedergibt, unterscheidet sie sich von
der zuerst genannten Zeichnung insofern, als der Neptunbrunnen hier
nicht eingetragen und auch die Flächengröße der beiden Heckenquar-
tiere westlich des Schallhauses sichtbar kleiner ist. Bei dieser Feder-
zeichnung könnte es sich um einen Entwurfsplan für die Ausführung
gehandelt haben, denn über die dargestellten Schmuckbeete ist ein fei-
nes Gitternetz gezogen, das als Hilfsmittel erforderlich war, um die

komplizierte Figuration der Broderien vom Plan auf die in Frage kommende Gartenfläche zu übertragen. Die Ausführung dieser Gartenanlage wird andererseits in entsprechenden Berichten des damaligen Hofgärtners Johann Philipp Anton Zürn bestätigt (Thüringisches Staatsarchiv Rudolstadt).

1764 hatte Zürn den Vorschlag unterbreitet, die unterhalb des Schlosssüdflügels zwischen der Alten Wache, der Schlossauffahrt und dem Schlosstor befindliche Fläche zu terrassieren und sie künftig zur »Erziehung frühzeitiger Garten Waaren«, das heißt also als Küchengartenfläche, zu nutzen. In den Akten ist dieser Bereich als »Küchenmeister Berg« bezeichnet. Diese Nutzung wurde jedoch um 1850 aufgegeben und die Terrassierung zu Gunsten einer Böschung aufgehoben. Stattdessen entstanden unmittelbar unterhalb, also südlich der Schlossauffahrt zwei Terrassen, auf denen Gewächshäuser errichtet wurden, die noch auf Fotografien aus der Zeit um 1920 zu sehen sind.

Zu einer grundlegenden Neugestaltung des Schlossgartens kam es Ende des 18. Jahrhunderts, nachdem 1793 Ludwig Friedrich II. von Schwarzburg-Rudolstadt (1767–1807) die Regierung des Fürstentums übernommen hatte. »Architektur und Bildende Kunst waren für ihn schöpferische Instrumente, die er selbst dilettierend handhabte, weil er sich von ihnen außerordentliche Wirkungen erhoffte, vor allem auf den Gebieten der Geschmacksbildung und Menschenerziehung« (Fleischer, 1998, S. 112). Seinem Wesen nach war er mehr künstlerisch als militärisch veranlagt. Bildungsreisen hatten ihn unter anderem nach Dessau geführt und nicht nur hier, sondern auch in Gotha und Weimar war er mit der landschaftlichen Gartenkunst in Berührung gekommen. So entschloss er sich, den Schlossgarten in gleicher Weise neu zu gestalten. Seinen und den Tagebüchern seiner Frau, der Fürstin Karoline Louise, sowie dem Briefwechsel zwischen beiden aus den Jahren 1794 bis 1807 ist zu entnehmen, wie intensiv er sich mit den Gestaltungsprinzipien dieser neuen Gartenkunst auseinandergesetzt hat. Seine Besuche in den benachbarten Fürstentümern Reuß-Ebersdorf und Sachsen-Weimar-Eisenach, vor allem der enge Kontakt mit Herzog Georg I. von Sachsen-Meiningen (1761–1803) und nicht zuletzt dem Dresdner Architekten und späteren sächsischen Oberlandbaumeister Christian Friedrich Schuricht (1753–1832), haben wesentlich zu dieser Neugestaltung beigetragen. Im Thüringer Landesmuseum Heidecksburg wird eine 1796 von Ludwig Friedrich angefertigte Federzeichnung aufbewahrt, die seine künftige Gestaltungsabsicht für den Schlossgarten wiedergibt.

Schloss Heidecksburg, Plan des Schlossgartens, Ludwig Friedrich II. von
Schwarzburg-Rudolstadt, 1796 (Plan gedreht und nach Norden ausgerichtet)

Auch im Zentrum dieser Anlage stand das Schallhaus, um das sich eine
Rasen- bzw. Wiesenfläche mit einem regelmäßig geformten Blumen-
beet und einzelnen Baumgruppen erstreckte. Möglicherweise waren es
Pyramidenpappeln, von denen in den Tagebuchaufzeichnungen die
Rede ist. Die Pyramidenpappel, auch Italienische Pappel genannt, war
zu dieser Zeit ein Modebaum, weil sie in ihrer Gestalt und ihrem Er-
scheinungsbild den Zypressen italienischer Gärten glich. Zudem wollte
man mit dieser Pappelart der Erhabenheit des Ortes besonderen Aus-
druck verleihen. Dieser Wiesenraum war nahezu vollständig von einem
waldartigen Gehölzbestand aus Laub- und Nadelbäumen umgeben,
durch den Wege führten. Etwa dort, wo sich ursprünglich die Schmuck-
beete der barocken Gartenanlage befunden haben, sollte jetzt eine un-
regelmäßig geformte Wasserfläche entstehen. In der nordöstlichen
Gartenecke ist ein Gartenhaus eingezeichnet, das auf späteren Plänen
als Borkenhäuschen bezeichnet wurde. Das Gewächshaus zwischen

der von der mittleren Terrasse herabführenden Rampenanlage sollte bestehen bleiben. Am Standort des heutigen Schlosscafés befanden sich ein langgestrecktes Gebäude als Sommerwohnung für die fürstliche Familie und eine Kegelbahn. Entlang der nördlichen Umfassungsmauer waren Aprikosenpflanzungen und vier Reihen einer »Baumschule« vorgesehen. Dieser Gartenplan des Fürsten wurde im Wesentlichen ausgeführt, wie der Vergleich mit einem Stadtplan von Rudolstadt aus dem Jahr 1843 bzw. einem 1863 angefertigten »Situationsplan über die Herrschaftlichen Schloßbrunnenleitungen« bestätigt. Auf die Wasserfläche war jedoch verzichtet worden. An deren Stelle trat ein kreisrundes Wasserbecken mit zwei mittig übereinander angeordneten Brunnenschalen. Bereits 1796 war vor dem nördlichen Abschnitt der Rampenanlage durch den Fürsten unter Mithilfe und Beratung des in Rudolstadt geborenen, später in Weimar tätigen Bildhauers Martin Klauer (1742–1801) eine künstliche Felsgruppe errichtet worden.

1797/98 wurde unterhalb des Reithauses der halbrunde Horentempel erbaut, der auf der Federzeichnung des Fürsten noch nicht vorgesehen war. Zeichnungen dieser klassizistischen Parkarchitektur wurden offensichtlich von Christian Friedrich Schuricht in enger Zusammenarbeit mit Ludwig Friedrich angefertigt, denn in einem Brief des Fürsten an seine Frau vom 22. Juni 1794 heißt es: »[…] Mein Balcon [damit war das begehbare Flachdach gemeint] u[n]d die Collonade wird gewiß jetzt ein gewisses Ganzes – es soll den Gedanken in der Seele hervorbringen daß zwar die Zeit auch an Säulen nagt, aber man die Stunden zweckmäßig u[n]d besonders da es ein Garten Tempelchen ist fröhlig genießt – Deß- wegen wird die hintere Wand darin mit ein Basrelief von Kotta [dem Porzellanmodelleur, Maler und Zeichner Franz Kotta] decorirt wo die Horen mit Blumen Girlanden spielen u[n]d tanzen […]. Gewiß alles recht schön, und sehr gut von ihm gezeichnet. […]« (zit. nach Fleischer, Vom Leben, 1996, S. 264). Die Horen sind hier im Relief als Allegorien der zwölf Monate dargestellt. Die Mitte der gewölbten Decke des Tempels ziert das Stuckrelief des Phoebus-Apoll.

Vor dem Horentempel befindet sich eine kleine Platzfläche, auf die einerseits die so genannten Kirchtreppen, der heutige Schlossaufgang VII, und andererseits ein nördlich des Marstalls bzw. des Reithauses entlang führender Weg mündet. Dieser Platz war mit Gittertoren verschlossen. An der steil abfallenden Nordseite wurde eine Mauer errichtet, auf der heute noch mehrere Säulenstümpfe stehen. Bei diesen handelte es sich, so eine in der Beilage zur Landeszeitung für Schwarzburg-

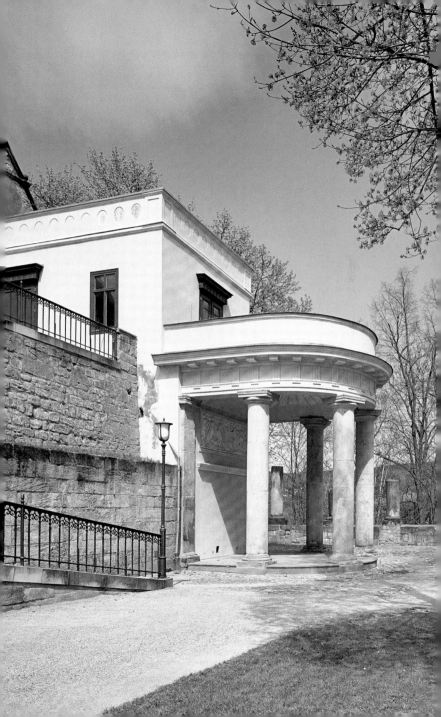

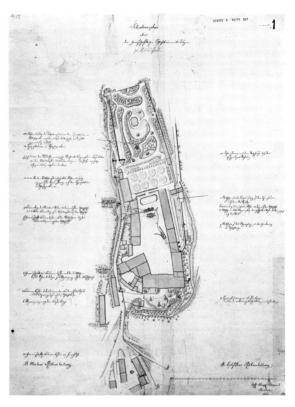

Schloss Heidecksburg, Situationsplan über die Herrschaftlichen
Schlossbrunnenleitungen, 1863

Rudolstadt vom 6. Juli 1933 geäußerte Vermutung, um »Werkstücke, die
von dem Renaissanceschloß des 16. Jahrhunderts als Trümmer übrig
geblieben sind« und die durch Schuricht hier aufgestellt wurden. Ein
Beweis dafür fehlt allerdings. Der Schlossgarten war Ende des 19. Jahr-
hunderts auch öffentlich zugänglich. Es gab eine Parkordnung, die da-
rauf aufmerksam machte, dass im Schlossgarten nicht geraucht werden
durfte und jeder, der dieses Verbot missachtete, mit »sofortiger Auswei-
sung« zu rechnen hatte.

Zu den gartengestalterischen Aktivitäten Anfang des 19. Jahrhun-
derts gehören auch die Arbeiten auf der so genannten Schutte, dem
Bereich vor dem Westflügel des Schlossgebäudes. Die Bezeichnung

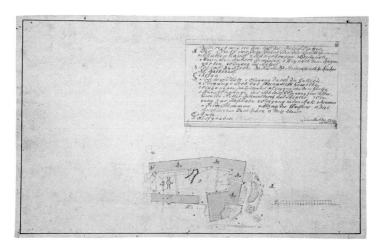

Schloss Heidecksburg, Schlossplatz, Plan und Beschreibung, J. Seerig,
Ru. den 23. Mai 1818

»Schutte« ist auf den nach dem Schlossbrand von 1735 angefallenen
Bauschutt zurückzuführen, der auf dem westlichen Schlossberghang
verkippt wurde. Ein 1818 angefertigter »Riss des Schloß Platzes« zeigt
eine einfache gärtnerische Gestaltung, die aus unregelmäßig geform-
ten, bepflanzten oder nur angesäten Rasenflächen und geschlängelten
Wegen bestand. An seiner Südseite befand sich, wie heute auch noch,
die Esplanade, ein Aussichtsplateau, das Ludwig Friedrich II. bereits
1796 in seinem Tagebuch erwähnt hatte. Am Standort des Teehauses
stand ein als »Schuttenhaus« bezeichnetes Gebäude. 1812 wurde das
Teehaus für Fürstin Karoline errichtet.

Wenn vom Schlossgarten auf der Heidecksburg gesprochen wird,
dann war im 18. Jahrhundert zunächst nur die Gartenanlage auf der un-
teren Terrasse gemeint. Die mittlere Terrasse war zu dieser Zeit ein Reit-
platz, wohl aber noch Anfang des 19. Jahrhunderts ein freier Platz, der
nachweislich für Hoffeste genutzt wurde. Bekannt ist, dass Ludwig
Friedrich II. hier 1793 ein Mittelalterfest mit einem Ritterturnier »nach
Art und Weise der alten deutschen Vorfahren« veranstaltet hatte. Als
Pendant zum Reithaus stand auf der Südseite ein langgestrecktes Ge-
bäude, das heute nicht mehr vorhanden ist. Dabei könnte es sich um
eine Orangerie gehandelt haben, die um 1764 auf Veranlassung von
Fürst Johann Friedrich hier eingerichtet, allerdings Mitte des 19. Jahr-

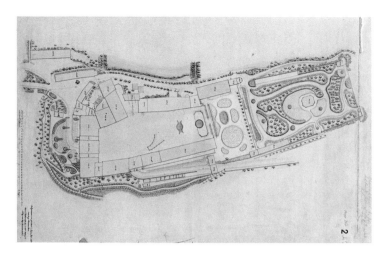

Schloss Heidecksburg, Schlossgarten, Situationsplan von August Baumeister, eine veränderte gärtnerische Gestaltung, 1872

hunderts wieder abgerissen wurde. Unter Ludwig Günther II., Nachfolger von Johann Friedrich, entstand im letzten Drittel des 18. Jahrhunderts zwischen diesem Gebäude und dem Südflügel ein kleiner Theaterbau für die Aufführungen der Rudolstädter Gymnasiasten. Dieses Gebäude besteht ebenfalls nicht mehr. Eine gärtnerische Gestaltung der mittleren Terrasse zeigten der Stadtplan von 1843 und der schon genannte Situationsplan von 1863. Auf der gesamten Fläche befanden sich acht Rondelle, zwischen denen rhombusförmige Beete angeordnet waren. Zur unteren Terrasse hin wurde die Fläche von einer Baumreihe begrenzt. Diese Gestaltung geht möglicherweise auf Wilhelm Adam Thierry oder auch Johann Paul Seerig zurück. Seerig war 1812 als Schloss- und Gartenintendant und 1818 als »Bau-Commisarius« bestätigt worden. Thierry war Landschaftsmaler und Radierer und kam 1810 nach Rudolstadt. Fürstin Karoline ermöglichte ihm, bei dem bekannten Architekten und Stadtplaner Friedrich Weinbrenner (1766–1826) Architektur zu studieren. Danach war er fürstlicher Baudirektor und Baurat in Rudolstadt. Ein 1872 von August Bauermeister angefertigter Situationsplan zeigt eine veränderte gärtnerische Gestaltung, denn um ein ovales Wasserbecken gruppieren sich jetzt rundliche Beetanlagen, die auch noch auf Fotografien aus der Zeit um 1900 zu sehen sind.

Die Gestaltung der unteren Terrasse, wie aus Plänen von 1863 und 1872 ersichtlich, hatte sich im Prinzip bis in die Zeit nach dem Zweiten Weltkrieg erhalten. Die noch bis 1897 auf der unteren Terrasse vorhandene Sommerwohnung der fürstlichen Familie wurde 1898 in ein Gewächshaus umgebaut, 1933 in ein Café. 1988 musste es wegen umfangreicher Bauschäden geschlossen werden und konnte erst nach einem vollständigen Neubau 2003 wieder eröffnet werden.

1936 wurde auf der mittleren Terrasse eine Freilichtbühne errichtet. Damit war der direkte Zugang zum Schlossgarten über die Treppenanlagen nicht mehr möglich. Erst 1990 erfolgte der Abbau und zwischen 1992 und 1994 eine gärtnerische Neugestaltung der Fläche, die wieder eine Verbindung zwischen Schlosshof und Schlossgarten schuf.

Obwohl die Geschichte der Gartenanlagen auf der Heidecksburg bis in die Mitte des 16. Jahrhunderts zurückreicht, liegen konkrete Angaben und erste planliche Wiedergaben über einen Schlossgarten auf der unteren Terrasse erst aus der Zeit um 1750 vor. Vergleicht man diesen mit anderen thüringischen Gärten dieser Zeit, hat es sich dabei gartenkünstlerisch um eine eher bescheidene Anlage gehandelt, der allein aufgrund der topographischen Situation auf dem schmalen Bergsporn oberhalb der Residenzstadt Grenzen gesetzt waren. Es wäre jedoch verfehlt, diesen Garten losgelöst von der Gesamtanlage der Heidecksburg zu betrachten. Denn mit der sich zum Saaletal hin öffnenden, repräsentativen Schlossanlage und ihren unmittelbar angrenzenden Gartenterrassen, die an italienische Vorbilder erinnern, war spätestens im 18. Jahrhundert eine Einheit von Architektur, Garten und Landschaft entstanden, die in Thüringen in dieser Weise unvergleichlich ist.

Nach 1796 wurde, dem Trend der Zeit entsprechend, die barocke Gartenanlage in einen landschaftlichen Garten umgewandelt. Es handelte sich dabei um eine ureigenste Schöpfung des regierenden Fürsten Ludwig Friedrich II., der nicht nur die Dessau-Wörlitzer Gärten, sondern durch mehrfache Besuche in Weimar, Gotha, Ebersdorf, Meiningen und auf dem Altenstein bei Bad Liebenstein bereits vorhandene Landschaftsgärten in Thüringen kennen gelernt und ihre Gestaltungsprinzipien studiert hatte. Mit seinen gartenkünstlerischen Ambitionen und Aktivitäten befand sich Ludwig Friedrich auf der Höhe der Zeit und stand in dieser Hinsicht den damals regierenden Herzögen von Sachsen-Meiningen, Sachsen-Gotha-Altenburg und Sachsen-Weimar-Eisenach in nichts nach. Er fand vor allem in Herzog Georg I. von Sachsen-Meiningen einen freundschaftlichen Gesprächspartner in Fragen

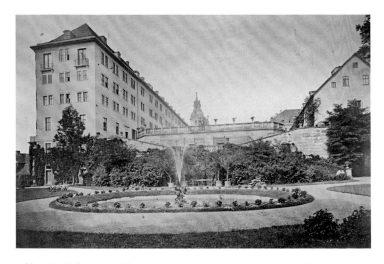

Schloss Heidecksburg, mittlere Terrasse, Beetanlagen aus der Zeit um 1890

landschaftlicher Gartenkunst. Fachlichen Rat erhielt er auch von Christian Friedrich Schuricht, dem bekannten Architekten und Illustrator von Hirschfelds zwischen 1779 und 1785 erschienener *Theorie der Gartenkunst*. Bedenkt man allerdings, dass der von einer Mauer umgebene Schlossgarten auf der Heidecksburg gerade einmal 10 000 Quadratmeter groß war, so musste er als Landschaftsgarten aufgrund der geringen Fläche versagen, auch wenn die nach Osten und Süden vorhandene, relativ niedrige Umfassungsmauer den Blick in die Landschaft und damit die Verbindung zum reizvollen Naturraum des Saaletals ungehindert zuließ. Es konnte also nur ein Garten entstehen, der mit schönen, natürlichen Bildern ausgestattet war. Es ist nicht bekannt, ob die Absichten Ludwig Friedrichs über die landschaftliche Gestaltung des Schlossgartens hinausgingen und er diesen möglicherweise zum Ausgangspunkt einer umfassenden Landesverschönerung machen wollte. Allerdings wird in seinen Tagebuchaufzeichnungen mehrfach auch der Hain, ein sich nordwestlich der Heidecksburg anschließendes Waldgebiet, ebenso wie der im 19. und 20. Jahrhundert überbaute fürstliche Baumgarten am nördlichen Fuß des Schlossberges erwähnt. Sein früher Tod 1807 im Alter von nur 40 Jahren hatte aber solche möglichen Gestaltungsabsichten verhindert. Sie sind auch von seinen Nachfolgern nicht bekannt.

Aufgaben und Ziele auf Schloss Heidecksburg

Schloss Heidecksburg hat heute den Rang eines umfassenden Raumkunstwerks verschiedener Bauperioden, das alle Sparten bildender Kunst in sich vereinigt. Sein wesentlicher Bestand wird seit dem Übergang an das Land Thüringen 1920 denkmalgerecht konserviert und museal präsentiert. Gesellschaftliche Bedürfnisse und mannigfache persönliche Vorlieben einzelner Herrscher des Hauses Schwarzburg-Rudolstadt werden in den einzelnen Raumeinrichtungen erfahrbar. Weit über den allgemein hohen Stellenwert der historischen Architekturleistungen in Mitteldeutschland hinaus weist die Raumkunst der ab den späten 1730er Jahren gestalteten barocken Raumfolgen.

Schloss Heidecksburg bietet den glücklichen Umstand, dass die Festeräume fast gesamt in ihrer historischen Raumfassung erhalten sind. Sie können daher als authentisches Zeugnis der Idee von architektonisch-dekorativer Einheit der Raumgestaltung, der optischen Verschmelzung der Werkanteile des Architekten (Krohne) und Stuckateurs (Pedrozzi) gelten.

Der Festsaal von Schloss Heidecksburg ist etwa neben dem Hauptsaal des Lustschlösschens Amalienburg im Nymphenburger Park oder auch Balthasar Neumanns Würzburger Hofkirche ein Musterbeispiel für die Negierung einer klaren Grenze zwischen Wand und Decke. Für den zeitgenössischen Betrachter bedeutete die optische Auflösung statischer Architekturkompartimente eine reizvolle Gratwanderung entlang der formalarchitektonischen Regelverletzung. Das raumgestalterische Prinzip einer optischen Verschleifung von Decke, Wandkompartimenten und wandfester Ausstattung mittels übergreifender Rocaillentextur ist in Festsaal und Rotem Appartement perfektioniert, wohingegen im Grünen Appartement eine nüchterne Raumgestaltung Anwendung findet. Hier wurde die Rocaille zum *Dekor*, vormals war sie ein *Thema*.

Die vielteilige Gesamtanlage von Schloss Heidecksburg besteht aus dem eigentlichen Schlossgebäude und den gärtnerischen Anlagen, ferner aus einer Reihe ergänzender Bauten im Schlossbereich, vom Marstall bis zur Alten Wache, von den Remisen bis zum Reithaus, schließlich aus den Gartenterrassen mit den Gartengebäuden. Trotz ihrer Vielgestaltigkeit zeigt sich die Schlossanlage heute im Wesentlichen von zwei historischen Epochen geprägt. So fallen zunächst die baulichen Leistungen des späten 16. Jahrhunderts ins Auge, die sich in den Terrassen-

anlagen niederschlagen. Seit 1571 treppenartig angelegt, bilden sie bis heute eine höchst interessante Gruppe von Hangterrassen auf dem Schlossberg. Engstens damit in Zusammenhang steht die ebenfalls ab 1571 betriebene Abtragung des ehemaligen Hausmannsturms und die daraus folgende Entstehung der Grunddisposition des Schlossgebäudes mit einer Dreiflügelanlage, die den Kern der heutigen Anlage bildet und ihr mit der Ausrichtung auf die Gartenterrassen eine Orientierung gibt. Mindestens ebenso prägend wurde für Schloss Heidecksburg aber die barocke Gestaltungsphase in der Mitte des 18. Jahrhunderts. So wurde nach dem Brand von 1735 der Westflügel des Schlosses weitgehend neu errichtet. Im Innern erhielt er zudem eine komplette Neuausstattung von geradezu einmaliger Geschlossenheit. Auch im gesamten Außenbereich des Schlosses kam es zur barocken Überformung. Noch weit bis in das 19. Jahrhundert hinein blieben die damals entwickelten Gestaltungsprinzipien des 18. Jahrhunderts verbindlich und prägten so die Gesamtanlage. Ist die ältere, in das späte 16. Jahrhundert fallende Gestaltungsphase von Schloss Heidecksburg mit der herausragenden Herrscherpersönlichkeit Graf Alberts VII. von Schwarzburg-Rudolstadt verbunden, so wird die jüngere, zugleich deutlich längere und nachhaltiger wirksame Gestaltungsphase des Barock von zwei Herrscherpersönlichkeiten und ihrem Engagement als Bauherr bestimmt. So ist für das 18. Jahrhundert Fürst Friedrich Anton zu nennen, der nach dem Schlossbrand von 1735 zunächst notgedrungen zum baulichen Auftraggeber wurde, dann aber zunehmend und durchaus überzeugend in die Funktion des großen Bauherrn hineinwuchs. Den zweiten Teil der barocken Bauepoche bestimmte sein Sohn Johann Friedrich als Bauherr mit idealer Ausgangslage. Durch rechtzeitige Einbindung in das Bauwesen von Jugend an konnte er schließlich zum Vollender des barocken Erscheinungsbildes von Schloss Heidecksburg werden. Sicher sind an Schloss Heidecksburg auch weitere stilprägende Gestaltungsphasen ablesbar, vom nachgotischen Gewölbe der Großen Hofstube (heute Porzellangelerie) bis zur manieristischen Ausstattung des Oldenburger Zimmers, von den ersten klassizistischen Raumgestaltungen Franz Kottas (1758–1821) bis zur historischen Neugestaltung der Wohnung Fürst Georg Alberts im zweiten Obergeschoss des Südflügels, die heute teilweise als Gemäldegalerie dient. Dennoch bestimmen die beiden Hauptgestaltungsphasen bis heute wesentlich den anschaulichen Bestand.

Mit seinen beiden prägenden Epochen ist der heutige architektonische Bestand von Schloss Heidecksburg als Teil eines über Jahr-

hunderte gewachsenen und weiter tradierten Gesamtkunstwerkes nun in baulicher, nutzungsmäßiger wie denkmalpflegerischer Hinsicht Gegenstand einer ganzheitlichen konservatorischen Fürsorge. Vordringliches Ziel ist nicht mehr ein Weiterbau am Schloss oder seine Veränderung, sondern dessen Erhalt und Weitergabe an zukünftige Generationen, möglichst ungeschmälert in der Substanz und als nachvollziehbares Erlebnis in seiner Nutzung und Bedeutung. Es ist daher Aufgabe der Stiftung Thüringer Schlösser und Gärten, neben der Umsetzung eines tragfähigen Bestandssicherungskonzeptes für den Erhalt des Schlosses und seiner Gesamtanlage langfristig auch angemessene Nutzungen für die Anlage zu finden. Dass hierbei an die teils bewährten überkommenen, aus dem Wesen eines Schlosses resultierenden Nutzungen angebunden werden muss, versteht sich von selbst. Ebenso gilt es aber zu bedenken, dass die historische Bedeutung der Anlage, ihre Ausstrahlung als Identifikationsobjekt einer Kulturregion und Träger künstlerischer wie ästhetischer Qualitäten sich nur dann in die Zukunft tradieren lassen oder neuen Generationen erschlossen werden können, wenn auch langfristig angemessene und den Bestand sichernde Nutzungen gefunden werden. Mit einem auf diese Ziele abgestimmten Nutzungskonzept ist auch in baulicher Hinsicht über eine reine Bestandssicherung hinauszudenken, sind also Zukunftsperspektiven im Sinne langfristiger Nutzungs- und Sanierungskonzepte zu entwickeln. Entsprechend der Vielgestaltigkeit und der Vielteiligkeit der gesamten Anlage von Schloss Heidecksburg wird es auch zukünftig keine einheitliche Nutzung, sondern ein Geflecht aus vielen Nutzungskomponenten geben, das unter gegenseitiger synergetischer Ergänzung die Erhaltung und Erlebbarkeit des Schlosses gewährleistet. Dazu gehört zweifellos die Fortführung der überkommenen Nutzung des Schlosses als Museum und durch das Staatsarchiv, ebenso wie als Verwaltungssitz der Stiftung Thüringer Schlösser und Gärten. Daneben war Schloss Heidecksburg aber von jeher auch ein Zentrum gesellschaftlicher Veranstaltungen und ein kultureller Mittelpunkt in städtebaulicher wie regionaler Hinsicht. Auch diese Komponenten gilt es in moderater Weise fortzuentwickeln und für kommende Generationen lebendig zu halten. Aufgrund der Geschichte der Anlage und ihres daraus resultierenden Charakters als besondere Sehenswürdigkeit von landesweiter Bedeutung kommt aber insbesondere der musealen Komponente ein besonderes Gewicht zu. Letztlich gibt es zur qualitätvollen Präsentation des räumlichen Gesamtkunstwerkes im Bereich des Corps

de Logis keine bessere Erschließung als die museale, zumal nur so Zugänglichkeit und konservatorische Fürsorge, Erlebbarkeit und angemessene Einschränkung von Abnutzung und Übernutzung gewährleistet werden können. Gerade die in einmaliger Weise erhalten gebliebene Verknüpfung von Architektur und originärer raumkünstlerischer Ausstattung im Corps de Logis stellt einen einmaligen kulturhistorischen Höhepunkt dar, zunächst einmal für die Ausstattungsgeschichte von Schloss Heidecksburg selbst, aber darüber hinaus auch im Vergleich mit allen Raumkunstwerken des Rokoko in Deutschland. Insbesondere der weitgehend erhaltene Originalbestand aus der Erbauungs- und Ausstattungszeit verlangt somit nach einem konservatorischen Konzept von höchstem Anspruch, auch wenn dies bisweilen zu angemessenen Einschränkungen spezifischer Einzelnutzungen führen muss. Hierbei steht immer das Anliegen im Vordergrund, die besondere Qualität der auf Schloss Heidecksburg realisierten Ausstattungskunst in ihrem Zeugniswert wie ihrer Erlebbarkeit auch zukünftigen Generationen zu erhalten und zu vermitteln.

Neben der musealen Komponente werden in der künftigen Nutzung von Schloss Heidecksburg aber auch die gesellschaftlichen Bedürfnisse und die wirtschaftlichen Notwendigkeiten angemessen zu berücksichtigen sein. Hierzu gehört es, die besondere Qualität von Schloss Heidecksburg als Mittelpunkt touristischer Aktivitäten der Region und auch ganz Thüringens herauszustellen sowie angemessen einzubinden. Die Öffnung der Säulensäle im Erdgeschoss des Südflügels und ihre erschließungsmäßige Verknüpfung mit den Räumlichkeiten des Corps de Logis, der Ausbau des Reithauses für Veranstaltungen und die Verbesserung der touristischen Betreuung von Schlossbesuchern im Bereich des Teehauses gehören sicher zu den vordringlichen Zielen. Um die Nutzungszusammenhänge im Schlossareal zu verbessern, ist langfristig eine Verlagerung der Funktionsräume des Staatsarchives in das Marstallgebäude geplant, einerseits, um die Nutzbarkeit des Staatsarchives zu verbessern, andererseits, um den räumlichen Zusammenhang in der Erdgeschossetage zwischen West- und Südflügel im Interesse angemessener Funktionalität und gebotener Treue zum historischen Bestand wiederherzustellen. Neben der Sanierung der weiteren Nebengebäude, die von jeher integrierender Bestandteil einer umfassenden Residenzanlage waren, ist natürlich auch die Gartenanlage insbesondere im Bereich der unteren Terrasse wieder instand zu setzen. Hierbei gilt es, die in der langen Geschichte vom 16. bis 19. Jahrhundert gewachsenen Ge-

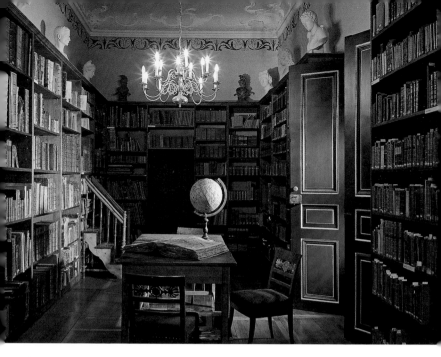

Obere Hofbibliothek

staltungsphasen der Gartengeschichte in ihrer jeweiligen Denkmalwertigkeit zu erhalten. Andererseits wurde die gestalterische Aussagekraft eben dieser Epochen im 20. Jahrhundert durch Vernachlässigung so weit reduziert, dass heute der Besucher nur mit größten Schwierigkeiten die gestalterischen Prinzipien der jeweiligen Gartenanlagen in Renaissance, Barock und Klassizismus nachvollziehen kann. Ziel ist es, eine Sanierungskonzeption zu finden, mit der einerseits die wertvollen, historisch überkommenen Denkmalbestandteile des Gartens erhalten und saniert werden können, die andererseits aber durch eine zusammenfassende Gestaltung die im Kern auf italienische Vorbilder zurückgehende Terrassenanlage mit ihren Gartenstücken als Gesamtanlage wieder anschaulich zum Klingen bringt. Die gartendenkmalpflegerische Aufgabe bei Schloss Heidecksburg muss sich daher die anspruchsvolle Synthese aus Erhaltung des überkommenen Bestandes und auf Lücke bezogener Neugestaltung im Sinne der Wiedergewinnung einer ästhetisch abgerundeten Gesamtanlage zum Ziel setzen.

Streifzug durch die jüngere Sammlungsgeschichte von Schloss Heidecksburg

Das kleine Fürstentum mit seiner Residenzstadt Rudolstadt war einer jener Thüringer Kleinstaaten, deren territorialherrschaftliche Konstellation wirtschaftliches und militärisches Potential sowie machtpolitische Ambitionen ausschlossen. Die schwarzburgischen Regenten mussten bestrebt sein, durch Lavieren und diplomatisches Geschick die Souveränität ihres Landes zu behaupten und Schaden von der Bevölkerung abzuwenden, wenn – trotz eigener Neutralitätserklärung – kriegerische Auseinandersetzungen zwischen den Großen des Reiches vor den Grenzen nicht Halt machten.

Obgleich die Grafen und späteren Fürsten von Schwarzburg-Rudolstadt mit den Mächtigen des Reiches im Hinblick auf militärische Stärke und den vermeintlichen Ruhm siegreich geführter Kriege nicht mithalten konnten, in der höfischen Prunkentfaltung nach französischem Vorbild, im Schlossbau, im Anlegen von Parks, Gärten und Orangerien suchten sie es ihnen vor allem in der ersten Hälfte des 18. Jahrhunderts gleichzutun. So war das fürstliche Repräsentationsstreben auch die Grundlage für den Reichtum der Sammlungsbestände auf der Heidecksburg. Bereits im späten 16. Jahrhundert legte Graf Albrecht VII. von Schwarzburg (1537–1605) eine Bibliothek an und sammelte »Raritäten«.

Ein Inventar aus dem ersten Drittel des 17. Jahrhunderts gibt über den Sammlungsbestand Auskunft und belegt für die Rudolstädter Regenten eine bewusste Sammeltätigkeit.

Mit dem »Spiegel-Gemach« erfolgte im ausgehenden 17. Jahrhundert die Einrichtung eines weiteren Kabinetts, in dem wertvolle Sammlungsgegenstände präsentiert wurden. Fürst Ludwig Friedrich I. (1667–1718) ließ es für seine Gemahlin Anna Sophie (1670–1728) einrichten. Ein Inventar, in dem die Hinterlassenschaften der Fürstin aufgezeichnet sind, nennt Spiegel, Tische und Aufsätze, Lacktapeten und einen Kamin sowie 290 Keramiken. Es macht deutlich, dass das Sammeln von Kunstgegenständen aller Art sowie von Münzen und Naturalia zum herrschaftlichen Selbstverständnis gehörte. Wie an anderen Höfen boten die Sammlungen auf der Heidecksburg »den Rahmen für die zeremonielle Zurschaustellung, die im Mittelpunkt des höfischen Lebens stand« (Sheehan, 2002, S. 39). Die gesammelten Objekte dienten aber nicht nur dem ästhetischen Interesse und der moralischen Erbauung,

Terrine aus einem Speiseservice der Fürsten von Schwarzburg-Rudolstadt, Volkstedt, 18. Jahrhundert

sie spiegeln zugleich den Wissensdurst dieser Zeit wider. So war es dem ausgesprochen naturkundlichen Interesse des Erbprinzen Friedrich Karl (1736–1793) zu danken, dass er 1756 im Stadtschloss Ludwigsburg ein Naturalienkabinett gründete. Bereits 1821 der Öffentlichkeit zugänglich gemacht, gelangten seine Bestände 1919 auf die Heidecksburg.

In der zweiten Hälfte des 18. Jahrhundert zeigt sich das Bemühen, die Sammlungen auf der Heidecksburg planvoll zu ordnen und Räumlichkeiten für deren Präsentation zu schaffen. Hervorzuheben ist dabei die von Fürst Ludwig Günther II. von Schwarzburg-Rudolstadt nach 1778 vorgenommene Einrichtung der Oberen Hofbibliothek in der zweiten Etage des Westflügels. In diesem Zusammenhang entstanden Räume für das Bilderkabinett und die Kupferstichsammlung. Bibliothek und Kabinette waren nunmehr öffentlich zugänglich und Künstler durften hier Werke der alten Meister kopieren. Obgleich ein Großteil der Sammlung nach 1799 in die Gemächer des Nord- und Südflügels verlagert wurde, konnten auch in den folgenden Jahrzehnten Gelehrte und Reisende die Kunstwerke in Augenschein nehmen. Allerdings begann sich der Charakter der ausgestellten Gegenstände allmählich zu

Schwarzburger Willkomm (»Goldene Henne«), Trinkgefäß, um 1731

ändern. Waren sie in der ersten Hälfte des 18. Jahrhunderts noch eine
Zierde der höfischen Welt, dienten sie mehr und mehr der öffentlichen
Erbauung.

Im Jahr 1794 beschrieb F. Kämmerer in dem von Wieland herausgegebenen »Teutschen Merkur« (Bd. 1, Weimar 1794, S. 287–303) erstmals die
Gemäldesammlung des Schlosses Heidecksburg. Von der Qualität der
Bilder beeindruckt stellte er fest: »Der Werth einer Gemäldesammlung
ist wohl nicht nach der Menge der Stücke, sondern nach der Güte derselben zu schätzen. Eine kleine Sammlung von guten Kunstwerken ist besser, als eine große Anzahl unbeträchtlicher Sachen. […] Einige seltene
Originalgemälde in gegenwärtiger Sammlung [der Heidecksburg], die
ich so oft mit Vergnügen betrachtet habe veranlassen mich auch jetzt,
meine Gedanken darüber aufzusetzen.« Der Gelehrte hatte Werke von
Johann Alexander Thiele, Johann Christian Fiedler, Rosa di Tivoli, August
Querfurt, Friedrich Rauscher, Guido Reni, Jean George Hamilton, Philipp Wouwermann, Heinrich Roos, Christian Wilhelm Ernst Dietrich und
Adriaen van Ostade im Obergeschoss des Westflügels besichtigt.

Kämmerer, der für das Fürstenhaus auch ein Verzeichnis dieser
Sammlung anlegte, hob hervor, dass man, dem Geschmack der Zeit

entsprechend, die besten Gemälde aus den unterschiedlichsten Räumen des Schlosses in der oberen Etage des Westflügels zusammengeführt hat. Hier dienten die Bilder zur Zierde und »jedermann« konnte sie betrachten. Die Räumlichkeiten waren also zum Zwecke der Präsentation von »Kunst« eingerichtet worden. Sie dienten nicht nur dem Fürsten und seinen Gästen, sondern waren auch für die Öffentlichkeit bestimmt. Mit der Hängung der Gemälde wurde ein Organisationsprinzip eingeführt, das vom ursprünglichen architektonischen Plan unabhängig war. Es sollte ästhetisches Vergnügen und moralische Erbauung bieten. Ansatzweise waren damit die Voraussetzungen einer ersten musealen Ausstellung im Schloss Heidecksburg erfüllt.

Entscheidend für den Erhalt des Sammlungsbestandes war die Gründung der »Fürst-Günther-Stiftung« im Jahr 1918. Noch vor der Abdankung des letzten Regenten des Fürstentums Schwarzburg (23. November 1918 für Schwarzburg-Rudolstadt und am 25. November für Schwarzburg-Sondershausen) wurde sie ins Leben gerufen. Fürst Günther Victor (1852–1925), die schwarzburg-rudolstädtische Regierung und die Stadt Rudolstadt schufen mit ihr eine juristisch verbindliche Grundlage dafür, wie mit Schloss Heidecksburg und seinen umfangreichen Sammlungen zu verfahren sei. Im Paragraphen 1 der Satzung heißt es: »Zweck der Stiftung ist die dauernde Erhaltung des jetzigen Residenzschlosses für öffentliche und gemeinnützige Unternehmen und Veranstaltungen, wie öffentliche Sammlungen und Ausstellungen aller Art, bei denen ein höheres Interesse der Kunst, der Wissenschaft oder des Gewerbes obwaltet.« Der Stiftung wurden Immobilien sowie verschiedene finanzielle Einkünfte zugesprochen, damit sie dieser Zweckbestimmung gerecht werden konnte. Die inhaltliche Aussage zur Nutzung von Schloss Hei-

Nautiluspokal, 2. Hälfte 17. Jahrhundert

decksburg und seinen Sammlungen mutet heute geradezu modern an, zumal sie als Gegenstand des »öffentlichen Interesses« bezeichnet werden. In Zusammenarbeit mit der Stiftung verpflichteten sich die staatlichen und kommunalen Institutionen, neben der baulichen Erhaltung des Schlosses die Kunst- und Kulturgegenstände zu pflegen und zu präsentieren.

Aus dem ehemaligen Residenzschloss war mit seinen Fest- und Wohnräumen, seinem Inventar sowie den vielfältigen Sammlungen ein Museum entstanden, das – privatem Einfluss entzogen – in seiner Gesamtheit dem Gemeinwohl zu dienen hatte. Davon unabhängig besaßen von 1919 bis 1950 die Städtische Altertumssammlung sowie das Naturkundemuseum Räume in der Heidecksburg.

Am 1. April 1923 übernahm das neu gebildete Land Thüringen alle aus der Stiftung resultierenden Verpflichtungen, in denen auch jene Rahmenbedingungen festgeschrieben waren, die den Zusammenhalt der Sammlungen sicherten. So heißt es in einem Übergangsgesetz: »Das Land Thüringen verpflichtet sich besonders, die Sammlungen und Einrichtungen im Rudolstädter Schlosse in bisheriger Weise zu erhalten, zu pflegen und der Öffentlichkeit zugänglich zu machen.« Die stattlichen Sammlungen konnten jedoch nie im gewünschten Umfang präsentiert werden, weil die zur Verfügung stehenden Ausstellungsflächen nicht ausreichten. Darüber hinaus fehlte es an geeigneten Magazinräumen und, der Not gehorchend, musste wertvolles Kunstgut in Räumlichkeiten untergebracht werden, die einer sachgerechten Lagerung nicht entsprachen. Während der wirtschaftlichen Krisenzeiten der Weimarer Republik, der Zeit der nationalsozialistischen Herrschaft sowie den Nachkriegsjahren schwanden die Sammlungen jedoch zunehmend aus dem Bewusstsein der Öffentlichkeit. Obwohl mit der »Fürst-Günther-Stiftung« ein verheißungsvoller Anfang gemacht worden war, blieb ein Großteil der Kunstwerke bis dahin unbearbeitet und die Bedeutung der Sammlungen wurde unterschätzt. Zudem hatte eine geringe finanzielle Ausstattung dazu geführt, dass erst seit dem Ende der vierziger Jahre des 20. Jahrhunderts Fachwissenschaftler beschäftigt werden konnten. Am 23. August 1950 erfolgte die Gründung des Museumsverbundes »Staatliche Museen Heidecksburg«, der das Schlossmuseum, das Heimatmuseum – hervorgegangen aus der städtischen Altertumssammlung – und das Naturhistorische Museum organisatorisch vereinte. Die Auflösung des Landes Thüringen 1952 zog es nach sich, dass die Sammlungsbestände der Heidecksburg dem damaligen Kreis Rudolstadt zu-

geordnet wurden. Diese Trägerschaft ist im Jahr 1994 auf den neu gebildeten Landkreis Saalfeld-Rudolstadt übergegangen.

Heute befinden sich die Kunstsammlungen des Schlossmuseums in den ehemaligen fürstlichen Wohnräumen des Südflügels. Hier sind Gemälde und Mobiliar von der Spätrenaissance bis zum Historismus zu finden. Den Schwerpunkt des Gemäldebestandes bildet das 18. und 19. Jahrhundert. Bedeutende Künstler wie Justus Junker, Ferdinand Kobell, Carl Hummel und Caspar David Friedrich sind hier vertreten. Die mit Netzrippen gewölbte Halle im Erdgeschoss des Westflügels nimmt einen Teil der umfangreichen Porzellansammlung auf. Die Dauerausstellung ist der Geschichte und der Eigenart des Thüringer Porzellans gewidmet. Im Mittelpunkt der Präsentation stehen die seit 1762 in Volkstedt hergestellten Porzellane sowie Figuren der 1908 in Unterweißbach gegründeten Schwarzburger Werkstätten für Porzellankunst. In den oberen Räumen des Nordflügels befindet sich die Ausstellung zur schwarzburgischen Geschichte. In ihr werden regionalgeschichtliche Entwicklungslinien von den Anfängen der Besiedlung bis zum 19. Jahrhundert aufgezeigt. Die umfangreiche und bedeutende naturkundliche Sammlung hat gleichfalls hier ihr Domizil. Aus ihren Beständen ist das rekonstruierte Naturalienkabinett aus der zweiten Hälfte des 18. Jahrhunderts zu sehen. Es ist bis ins Detail vollständig mit historischem Mobiliar und mit Naturalia gestaltet. Seine Ausstattung umfasst Sammlungen oder Einzelstücke aus dem 17. bis 19. Jahrhundert. Gleichfalls informiert eine Dauerausstellung über die Geschichte der Naturhistorischen Sammlungen.

Historisch bedeutsam ist die in der Heidecksburg aufbewahrte Zeughaussammlung aus Schwarzburg. Zu den Kostbarkeiten gehören u. a. Steinbüchsen aus dem 15. Jahrhundert, Schwerter der Passauer Klingenschmiede, die in der Nürnberger Werkstatt des Endres Pegnitzer d. Ä. 1522 gefertigten Falkonettrohre, die mit Bein- und Perlmuttintarsien verzierten Jagdwaffen sowie Degen aus Toledo, Solingen und Mailand. Die kostbaren Exponate werden zukünftig an dem ursprünglichen Ort der Sammlung, dem historischen Schwarzburger Zeughaus, präsentiert. Zusätzlich kann in der Hofküche im Westflügel die Ausstellung »Rococo en miniature« besichtigt werden. Dieses von Gerhard Bätz und Manfred Kiedorf geschaffene Fantasiereich, das mit unglaublicher Präzision Miniaturbauten samt detailreichem Innenleben im Maßstab 1 : 50 zeigt, ist ganz nach dem Vorbild der höfischen Kultur des 18. Jahrhunderts entstanden.

Streifzug durch die Gärten und Außenanlagen des Schlosses

Die hoch über der Altstadt von Rudolstadt gelegene Heidecksburg ist, abgesehen von der Schlossstraße, über sieben Schlossaufgänge, so bezeichnet seit 1886, erreichbar. Sie sind nummeriert und auch namentlich bezeichnet. Die älteste Zufahrt zur Heidecksburg ist der Schlossaufgang VI, der schon im Mittelalter im Süden von der Kirchgasse zur Alten Wache und weiter zur Durchfahrt unter dem Südflügel in den Schlosshof führte. Der ebenfalls befahrbare »Heckenweg« am westlichen Schlossberghang wurde im 18. Jahrhundert erwähnt. Er ist Teil des Schlossaufgangs I, ebenso wie die im Volksmund bezeichnete »Hühnertreppe«, die bereits in dem erwähnten Lageplan von 1818 genannt ist. Ihre Bezeichnung ist auf den hier ursprünglich befindlichen Hühnerhof zurückzuführen. Die übrigen steilen Aufgänge, die zunächst nur der Erschließung der am unteren südlichen Schlossberg gelegenen Grundstücke dienten, wurden im Laufe des 19. Jahrhunderts bis zum Schloss weitergeführt und zu einem Wegesystem verknüpft, von denen aus verschiedene Aussichten auf die Stadt und das Saaletal möglich sind. Hervorzuheben ist der vom Schlossaufgang II abzweigende »Laubenweg«, der im oberen Abschnitt heute wieder eine Mitte des 19. Jahrhunderts errichtete Rosenpergola aufweist und auch als »Himmel und Hölle« bezeichnet wird. Unterhalb des genannten Aussichtsplateaus auf der Schutte geht dieser Weg in eine Serpentine über, an deren letztem Wendepunkt der von dem Gothaer Bildhauer Friedrich Wilhelm Döll 1796 geschaffene Pegasusbrunnen steht. Das Flachrelief zeigt Pegasus, der nach der griechischen Sage als geflügeltes Pferd geboren und später den Dichtern geweiht wurde. Hier wird offenbar die Szene dargestellt, als Pegasus von Bellerophon mit Hilfe eines von der Göttin Athene erhaltenen goldenen Zügels eingefangen wird. Er tötete, auf Pegasus reitend, das dreiköpfige Ungeheuer Chimäre. Als er aber mit ihm zum Olymp fliegen wollte, warf ihn Pegasus ab und die Götter straften ihn mit Schwermut.

Die Heidecksburg und damit auch der Schlossgarten sind also über die verschiedensten Schlossaufgänge zu erreichen. Zu empfehlen sind die in der Stiftsgasse beginnenden Aufgänge II und III, die beide, wie schon erwähnt, zu dem als »Himmel und Hölle« bezeichneten Laubenweg führen, der im oberen Teil mit einer Pergola überspannt und mit

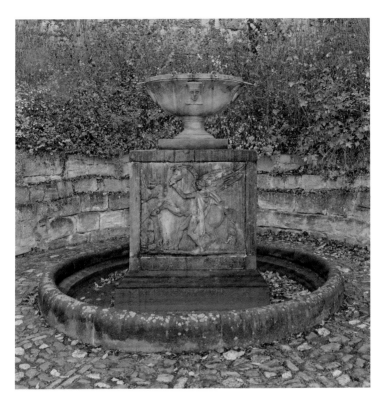

Pegasusbrunnen

roten und weißen Kletterrosen bepflanzt ist. Vorbei am Pegasusbrunnen kommt man zur Schutte mit dem Teehaus. Von dem kleinen Plateau vor dem Westflügel hat man einen hervorragenden Blick über das Saaletal mit der ehemaligen Residenzstadt Rudolstadt. Der Tordurchgang durch den Westflügel führt auf den Schlosshof. Auf der rechten Seite wird dieser durch den Südflügel des Schlossgebäudes begrenzt, in dem sich das Thüringer Landesmuseum, das Thüringische Staatsarchiv Rudolstadt und am östlichen Ende die Verwaltung der Stiftung Thüringer Schlösser und Gärten befindet. Auf der linken Seite wird der Schlosshof vom Nordflügel der Schlossanlage begrenzt. Etwa in der Mitte des Schlosshofs mündet die ursprüngliche Hauptzufahrt zum Schloss, der heutige Schlossaufgang VI, der aus der Altstadt über den

südlichen Schlossberg und durch einen kurzen Tunnel unter dem Süd-flügel nach hier führt. Den Eingang in das Schlossareal markiert die so genannte Alte Wache auf halbem Weg zwischen der Stadt und dem Schloss. Das dreigeschossige Gebäude mit rundbogigem Tor ist bereits in der zweiten Hälfte des 16. Jahrhunderts entstanden. Nach einem Brand 1658 wurde es wieder aufgebaut und 1660 grau gestrichen. Erst ab dem 18. Jahrhundert erhielt es einen Anstrich in Ocker. Das Oberge-schoss beherbergte bis 1623 die gräfliche Kanzlei. Dann lagerte man die Kanzlei aus dem Schlossareal in die Stadt aus. Zu diesem Zweck wurde 1653 bis 1659 am Markt ein Neubau errichtet. Dem bereits erwähnten »Grundriß […] nach einer alten Zeichnung aus dem 18. Jahrhundert« zufolge war in dieser Zeit die Gärtnerwohnung und das *Corps de Gards*, also die Schlosswache, hier untergebracht.

Von der Schlosshofmitte aus empfiehlt sich ein Blick zurück auf die Fassade des Westflügels. Denn von den beiden Seitenflügeln flankiert steht dieser nicht nur optisch, sondern auch baukünstlerisch und äs-thetisch im Mittelpunkt des Bildausschnitts. Über der Rundbogentür des Balkons im ersten Obergeschoss ist das vergoldete Brustbild des Fürsten Friedrich Anton, des Bauherrn der Heidecksburg, zu sehen.

An den Nordflügel schließt sich der Marstall an, vor dem die ehema-lige Pferdeschwemme und der Schöne Brunnen liegen. Von der die obere Terrasse nach Osten abschließenden Balustrade überschaut man die beiden Gartenterrassen, wobei der Blick über die östliche Stadt bis hin zu den das Saaletal begleitenden Höhenzügen geht. Diese Garten-terrassen mit den zweiläufigen Treppen- und Rampenanlagen und den gewaltigen Stützmauern sind offensichtlich im Zusammenhang mit dem ab 1571 erfolgten Umbau der Burganlage zum Renaissanceschloss in der Regierungszeit des Grafen Albrecht VII. von Schwarzburg-Rudol-stadt entstanden. Er hatte von 1555 bis 1557, zusammen mit seinem Bru-der Wilhelm, die obligatorische Bildungsreise nach Italien unternom-men und sich in dieser Zeit eingehend mit der Baukunst beschäftigt und hier zweifellos auch die Anregungen für sein Residenzschloss und die Gartenanlagen erhalten.

Die mittlere Terrasse ist erst um 1820 gärtnerisch gestaltet worden und war zwischen 1936 und 1988 von einer Freilichtbühne überbaut. Die Terrasse wird im Norden vom Reithaus begrenzt. Zwischen 1992 und 1994 erfolgte eine neue gärtnerische Gestaltung. Das ursprüngliche Kanonenhaus im Süden war noch im 18. Jahrhundert ein unscheinbares Gebäude, in dem mehrere Geschütze untergebracht waren, die dazu

Mittlere Terrasse mit südlichem Gesellschaftspavillon und Baumsaal

dienten, die Bewohner der Residenzstadt bei drohender Gefahr zu alarmieren. Das jetzige Gebäude entstand im 19. Jahrhundert daneben als Gesellschaftspavillon. Von 1930 bis 1934 beherbergte es eine Schillergedenkstätte. 1788 hatte Friedrich von Schiller in dem heute eingemeindeten Volkstedt seine spätere Frau Charlotte von Lengefeld kennen gelernt und traf im gleichen Jahr im Rudolstädter Haus der Familie von Lengefeld mit Goethe zusammen. Heute wird das so genannte Kanonenhaus gastronomisch in Verbindung mit dem Schlosscafé genutzt.

In Anlehnung an das auf der unteren Terrasse um 1900 hier vorhandene Gewächshaus, aber auch wegen der von hier bestehenden eindrucksvollen Aussicht auf die Stadt Rudolstadt und das Saaletal wurde die Fassade des Café-Neubaus als Glasfassade gestaltet.

Als Zentrum der unteren Terrasse dominiert das um 1700 erbaute Schallhaus die Fläche. Am nördlichen Eingang zum Schlossgarten befindet sich der von Christian Friedrich Schuricht am Ende des 18. Jahrhunderts errichtete klassizistische Horentempel. Von hier aus führt der weniger bekannte Schlossaufgang VII hinunter zur bereits 1217 erwähnten Stadtkirche St. Andreas.

Zeittafel

775 Der Ort Rudolstadt wird erstmals in einem Schenkungs-
verzeichnis an das Kloster Hersfeld genannt

1123 Erste Erwähnung der Grafen von Schwarzburg. Der namens-
gebende Stammsitz ist die bereits 1071 in einer Grenzbeschrei-
bung genannte Schwarzburg oberhalb des Schwarzatals im
Thüringer Wald

1222 Unter der Herrschaft der Grafen von Orlamünde wird erstmals
die Existenz einer Burg bei Rudolstadt schriftlich belegt

1324 Rudolstadt wird zur Stadt erhoben und ist hälftig pfandweises
Eigentum der Schwarzburger

1330 Die ganze Stadt Rudolstadt und nun zwei nachweisbare
Herrensitze geraten mit allen Rechten als Eigentum an die
Schwarzburger Grafen

1345 Während der Thüringer Grafenfehde werden sowohl Rudolstadt
als auch die beiden Herrensitze 1345 niedergebrannt.
Die Schwarzburger behaupten aber letztlich ihr Eigentum

1348 Günther XXI. von Schwarzburg-Blankenburg (1304–1349) wird
in seinem letzten Lebensjahr in der Nachfolge Ludwigs des
Bayern als Gegenkönig des Luxemburgers Karl IV. gewählt

1571 Die Heidecksburg wird dauernde Residenz der 1710 in den
Reichsfürstenstand erhobenen Grafen von Schwarzburg-
Rudolstadt

1571/1574 Umbau der Burganlage zu einem dreiflügeligen Renaissance-
schloss unter der Leitung des Kurmainzer Baumeisters Georg
Robin. Öffnung der Ostseite zu den späteren Gartenterrassen

Um 1600 Erwähnung eines »unteren« und eines »oberen« Gartens, die
offensichtlich gleichzeitig Küchen- und Lustgärten waren

1710 Graf Ludwig Friedrich I. wird in den Reichsfürstenstand
erhoben

1729 Fertigstellung des Spiegelgemachs im Südflügel

25.7.1735 Schlossbrand, dem der gesamte Westflügel bis auf die
Erdgeschossmauern zum Opfer fällt

1736–1742 Wiederaufbau des Westflügels nach Plänen des Dresdner Land-
baumeisters Johann Christoph Knöffel unter der Bauleitung
von Johann Jakob Rousseau

Mai 1743 Gottfried Heinrich Krohne (1703–1756) wird auf Betreiben des
Kronprinzen Johann Friedrich zum Baudirektor ernannt

Um 1750 Gestaltung des barocken Schlossgartens auf der unteren
Terrasse mit dem Schallhaus als baulichem Mittelpunkt

1756 Tod Krohnes. Sein Schüler Peter Caspar Schellschläger führt die Innenausgestaltung des Westflügels bis 1774 zu Ende

1795 Unter Ludwig Friedrich II. Umgestaltung des Vorraums zur roten Raumfolge zum Weißen Zimmer im Stil des Klassizismus durch Franz Kotta

Um 1796 Landschaftliche Umgestaltung des barocken Schlossgartens

1797/98 Der Horentempel im Schlossgarten entsteht

Um 1800 Gärtnerische Gestaltung der so genannten Schutte vor dem Westflügel des Schlossgebäudes

1806 Prinz Louis Ferdinand von Preußen verbringt am 9. Oktober die Nacht vor seinem Tod auf Schloss Heidecksburg

1819 Abschluss des Umbaus der Säulensäle im Südflügel unter Leitung des Baudirektors Wilhelm Adam Thierry. Ende der eigentlichen höfischen Architektur auf der Heidecksburg. Spätere Baumaßnahmen orientieren sich am großbürgerlichen Architekturgeschmack

Um 1820/30 Gärtnerische Gestaltung der mittleren Terrasse

1868 Errichtung des Schönen Brunnens auf dem Schlosshof

1886 Durchnummerierung und namentliche Bezeichnung der Schlossaufgänge

1897 In der ehemaligen Sommerwohnung der fürstlichen Familie, an der Stelle des heutigen Schlosscafés wird ein Gewächshaus eingerichtet

28.3.1909 Das Fürstentum Schwarzburg-Sondershausen fällt nach dem Tod des Fürsten Karl Günther an Schwarzburg-Rudolstadt

23.11.1918 Günther Viktor dankt als letzter der deutschen Fürsten ab. Immobilien und Kunstbesitz des Fürsten werden Stiftungsvermögen, das am 1. April 1923 durch das Land Thüringen übernommen wird

1933 Im Schlossgarten entsteht das Schlosscafé

1936 Errichtung einer Freilichtbühne auf der mittleren Terrasse

1971 Mit Friedrich Günther stirbt das Haus Schwarzburg im Mannesstamm aus

1987/88 Die Freilichtbühne wird entfernt

1992/94 Gärtnerische Gestaltung der mittleren Terrasse

1992/94 Sanierung und Restaurierung des Horentempels

2001 Abschluss der Sanierungsarbeiten an der Alten Wache

2002 Abschluss der Sanierung und Restaurierung des Schönen Brunnens

2003 Neueröffnung des Schlosscafés im Schlossgarten

Regententafel

Die Grafen und Fürsten von Schwarzburg-Rudolstadt auf Schloss Heidecksburg

Albrecht VII. (1537–1605), Begründer der dauerhaften Residenz in Rudolstadt

Ludwig Günther I. (1581–1646) ⚭ mit Aemilie Antonie von Oldenburg-Delmenhorst (1614–1670, bis 1662 Regentschaft für ihren Sohn)

Albert Anton (1641–1710)

Ludwig Friedrich I. (1667–1718), Verleihung der Fürstenwürde 1710. Endgültige Einführung der Primogenitur

Friedrich Anton (1692–1744)

Johann Friedrich (1721–1767)

Ludwig Günther II. (1708–1790), Bruder Friedrich Antons, regierte in Nachfolge seines Neffen ab 1767, sein Sohn

Friedrich Karl (1736–1793)

Ludwig Friedrich II. (1767–1807)

Friedrich Günther (1793–1867), starb ohne männliche Erben, dessen Bruder

Albert (1798–1869), folgte kurze Zeit nach

Georg Albert (1838–1890)

Günther Viktor (1852–1925), ein Urenkel Friedrich Karls, letzter regierender Fürst von Schwarzburg-Rudolstadt und seit 1909 von Schwarzburg-Sondershausen

Weiterführende Literatur

Bau- und Kunstdenkmäler Thüringens, Fürstentum Schwarzburg-Rudolstadt, bearb. von Paul Lehfeldt, Bd. I, Jena 1894.

Bayer-Schröcke, Helga: Der Stuckdekor in Thüringen vom 16. bis zum 18. Jahrhundert (Schriften zur Kunstgeschichte 10), Berlin 1968.

Deubler, Heinz; Kühnert, Herbert: Übersicht über die Rudolstädter Burgengeschichte bis zum Brande der Heidecksburg 1735, in: Rudolstädter Heimathefte, Bd. 9, 1963, S. 15–19, 75–81, 102–112, 165–175.

Fleischer, Horst: Die Durchsetzung bürgerlich orientierter Kultur und Lebensweise am Rudolstädter Hof zur Regierungszeit des Fürsten Ludwig Friedrich II., in: Die Französische Revolution 1798 und ihre Wirkungen in Thüringen, Gera 1989, S. 92–96.

Fleischer, Horst: Die Festräume der Heidecksburg, in: Rudolstadt eine Residenz in Thüringen, hg. vom Thüringer Landesmuseum Heidecksburg Rudolstadt, Leipzig 1993, S. 62–104.

Fleischer, Horst: Vom Leben in der Residenz. Rudolstadt 1646–1816, Rudolstadt 1996.

Fleischer, Horst: Residenz Rudolstadt. Begleitbroschüre zur Ausstellung des Thüringer Landesmuseums Heidecksburg »Die Residenz Rudolstadt«, 15.10.1996 bis 15.11.1996, Rudolstadt 1996.

Fleischer, Horst: Ludwig Friedrich II., in: Die Fürsten von Schwarzburg-Rudolstadt, 2. erweiterte Auflage, hg. vom Thüringer Landesmuseum Heidecksburg Rudolstadt, Rudolstadt 1998, S. 97–113.

Freeden, Max von: Zum Leben und Werk des Baumeisters Georg Robin, in: Zeitschrift für Kunstgeschichte, Bd. 11, 1942, S. 28–43.

Hentschel, Walter; May, Walter: Johann Christoph Knöffel. Der Architekt des sächsischen Rokokos, Berlin 1973.

Koch, Alfred; Deubler, Heinz: Der Rudolstädter Schloßturm. Sonderdruck aus: Rudolstädter Heimathefte, Bd. 11, 1965, Heft 11/12, Bd. 12, 1966, Heft 1/2.

Koch, Alfred: Schloß Heidecksburg Rudolstadt, Rudolstadt/Saalfeld 1975.

Koch, Alfred: Schloß Heidecksburg Rudolstadt, Regensburg 1991.

Möller, Hans Herbert: Gottfried Heinrich Krohne und die Baukunst des 18. Jahrhunderts in Thüringen, Berlin 1956.

Möller, Hans Herbert: Die Kunst der Neuzeit, in: Geschichte Thüringens, herausgegeben von Hans Patze und Walter Schlesinger, Bd. 6, Köln/Wien 1976, S. 1–160.

Norberg-Schulz, Christian: Spätbarock und Rokoko, Stuttgart 1985.

Paradiese der Gartenkunst in Thüringen. Historische Gartenanlagen der Stiftung Thüringer Schlösser und Gärten, hg. von der Stiftung Thüringer Schlösser und Gärten (Große Kunstführer der Stiftung Thüringer Schlösser und Gärten, Bd. 1), Regensburg 2003.

Paulus, Helmut-Eberhard: Orangerieträume in Thüringen. Orangerieanlagen der Stiftung Thüringer Schlösser und Gärten, hg. von der Stiftung Thüringer Schlösser und Gärten (Große Kunstführer der Stiftung Thüringer Schlösser und Gärten, Bd. 2), Regensburg 2005.

Paulus, Helmut-Eberhard: Der Rudolstädter Horentempel, in: Burgen in Thüringen, Jahrbuch der Stiftung Thüringer Schlösser und Gärten, Bd. 10, Rudolstadt 2007, S. 151–161.

Rein, Berthold: Die Heidecksburg in Rudolstadt, Rudolstadt 1924.

Sheehan, James J.: Geschichte der deutschen Kunstmuseen. Von der fürstlichen Kunstkammer zur modernen Sammlung, München 2002.

Thüringer Landesmuseum Heidecksburg Rudolstadt; Freundeskreis Heidecksburg (Hg.): Rudolstadt – eine Residenz in Thüringen, Rudolstadt/Leipzig 1993.

Thüringer Landesmuseum Heidecksburg Rudolstadt (Hg.): Die Fürsten von Schwarzburg-Rudolstadt, Rudolstadt 1997.

Thüringer Landesmuseum Heidecksburg (Hg.): Die Grafen von Schwarzburg-Rudolstadt, Rudolstadt 2000.

Ulferts, Edith: Große Säle des Barock. Die Residenzen in Thüringen, Fulda/Petersberg 1998.

Unbehaun, Lutz: Der Bau der Heidecksburg im 18. Jahrhundert. Spiegelbild territorialstaatlicher Entwicklungen in Thüringen, in: Frühe neuzeitliche Hofkultur in Hessen und Thüringen, hg. von Jörg Jochen Berns und Detlef Ignasiak, Erlangen/Jena 1993, S. 281–290.

Unbehaun, Lutz: Albrecht VII., in: Thüringer Landesmuseum Heidecksburg (Hg.): Die Grafen von Schwarzburg-Rudolstadt, Rudolstadt 2000, S. 37–67.

Unbehaun, Lutz: Rudolstadt, in: Höfe und Residenzen im spätmittelalterlichen Reich. Ein dynastisch-topographisches Handbuch, Teilband 2: Residenzen, hg. von Werner Paravicini, Ostfildern 2003, S. 501–503.

Unbehaun, Lutz: Schloss Heidecksburg Rudolstadt, Kleiner Kunstführer, 3. Auflage, Regensburg 2006.

Warnke, Martin: Hofkünstler, Köln 1985.